LIZ
FLOWER
FLORIST

LIZ
FLOWER
FLORIST

LIZ
FLOWER
FLORIST

LIZ
FLOWER
FLORIST

花草好時日

韓式花藝 30 款 & 韓國旅遊 & 手作韓食

跟著James
開心初學韓式花藝設計

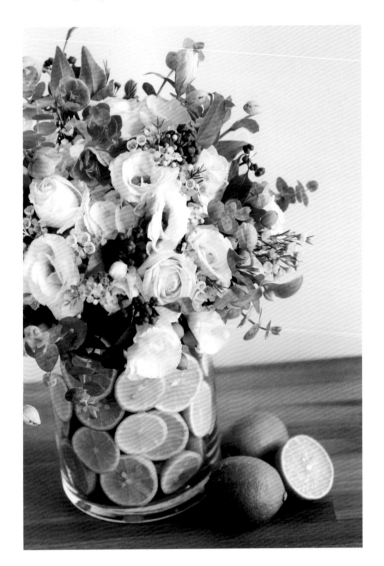

제임스 오빠의
즐겁게 배우는 화예

Prologue

我與我自己的對話

從來沒想過我會出書，就如同我也從沒想過我會從事花藝工作，一切卻在緣份使然之下默默的進行起來了。

一直以來，我都很清楚我要的是什麼、想作的是什麼。或許是學設計的關係，常常聽到朋友說我骨子裡就是有著一份藝術家氣息。後來開了花店，我也明確知道，我想作的是什麼樣的設計風格。我想賣的是我覺得滿意的花藝作品，但身邊的朋友常覺得我不切實際。小時爸爸常和我們說：「作人要誠實、誠懇，沒錢也沒關係。」這句話，根深蒂固的埋在我心裡，我就這樣默默的堅持我想走的路，走我該走的路。

在寫這本書的某個夜晚，在花店裡的長桌旁，我倒了杯酒犒賞自己的辛苦，夜深人靜的時刻，想到2018年，將是花店邁入第10年，我想著，這不就是10年有成嗎？而這10年也經歷了很多事，這些事就像經濟學的曲線圖，有高、有低。

2010年去了韓國旅遊，也喜歡上這個國家，開始留意韓國的各種事物，也發現韓國花藝的走向，進而了解他們的花藝風格。在韓國友人的解說下，更詳細了解到韓國設計的精髓，因此也融入在我的花藝設計中。不敢說我作得很好，但我一直努力往前邁進。

謝謝噴泉文化的總編輯，讓我有機會在這本書中，和大家分享我對韓國所知的一切。我想將這本書獻給喜歡韓式花藝、韓國旅遊、韓食料理的你，這是一本涵蓋花藝剖析、旅遊指南、韓國料理DIY的書，希望你會喜歡。

James

麗緻花藝設計 簡志宗

給學花的你一段話
From James

很多事情在未成定數前，我們都是在猜測、猜忌……

以前我的人生規劃裡也不曾有過花藝，

但人生過程中，

常常有些事情我們無法預知，

但，某些事情卻也讓我們默默接受。

這世上就是要接受考驗與磨難，

體會過才會成長，人生才會精彩。

在人生這場戲落幕前，演得賣力，於是開始懂得「珍惜」。

隨著年紀增長，看待人事物都有不同觀感，

很多事情、很多時候，事情不盡如人意，

就放過眼前，當事過境遷再回頭看看，

或許會覺得當時只是小事一椿。

只是因為，當時的情境讓人不舒服，

所以，「放寬心，好事自然來。」

默默堅持的人，終究值得被肯定。

詹姆士的十年有成

　　十年前，詹姆士從廣告設計的領域，因緣際會的跨足到花藝行業。雖說都是設計，但從二維的平面廣告設計，到三維立體的花藝設計，箇中的差異，沒踏進來的人是很難想像的。當時朋友間都在猜測，詹姆士帶著夢想與浪漫唯美的心情投入了花藝行業，到底能維持著多久的熱情？

　　十年過去了，詹姆士對於花藝的熱情依然存在，卻也把花藝工作的範疇更多元化，結合了以往在廣告公司的工作經驗，以不同的面貌呈現出來。

　　浪漫的、優雅的、個性的、或時尚的……在各種場合所需要的花藝作品，他都能明確的設計插作出來，可能是日積月累的工作經驗所累積下來的成果，但我認為是他當年在歐洲外派的那段期間，設計的思維跟眼界都有大幅度的躍進，才能達到的。

　　接連著幾年，一直不停的看著詹姆士頻繁進出韓國，心想著熱愛料理的他，該不會轉換跑道跑去作韓式料理了吧？正準備詢問他是不是要改賣韓國料理時，他竟然要出韓式花藝的書了！

　　他的這本書，是台灣少見的以韓式作風為基底的花藝書籍。近年台灣花藝界的流行風潮，以往都由歐洲的自然風格與日本精緻的清雅和風引領潮流，而他卻更大跨度的轉向了韓國的風格。以詹姆士的手藝讓更多的讀者領略到韓式花藝，也更能清晰的洞見韓風的與眾不同！

　　同時祝福詹姆士，希望能在不久的將來，能有更精彩的韓式花藝作品再度問世。

法國Piverdie D'OR花藝大賽冠軍 吳尚洋

一人‧一生‧一朵花

James以一顆職人專注的種子，

就綻放了一生美麗的花朵。

豐文創／種子音樂創辦人 田定豐

花藝界的大仁哥

認識James說來有趣，

是在一堂瑜珈課後彼此相識，

寫這篇序之前我看了Layout，

從不曉得他這麼有想法及才華，

也非常佩服他出書的勇氣，

因為出書是我不敢領教的苦差事！

在我心中的James的樣貌，

有著直白的性格，

總是認真努力地學習每一件事，

美感的領域非常廣泛，

而且對美的鑑賞力灑脫不庸俗。

穩重的內在性格，外在也不做作，如出一轍。

內在柔軟的心，彷彿也透過作品的表現，完完整整地呈現出來了，

也許就像是花藝界的大仁哥吧！

Tony

美髮達人 TONY

拈花惹草好男人

身為一個瑜珈老師，我在課堂上大概可以從學生們的練習之中，看出他們和自己相處得如何。在具挑戰性的練習裡，有沒有足夠的淡定，去面對自己身體的侷限？深度的瑜珈練習，其實就是一種生活的對照。

認識James，是在瑜珈的墊子上。他的練習是穩定的，不會太急而失了中心，也不會太安適而不嘗試挑戰。當知道他是花藝創作者的時候，我一點也不訝異，因為吃這行飯的人，沒有幾分定力，就呈現不出作品的層次；沒有細膩，怎能駕馭花的奔放，草的飄逸？

我的婚禮花藝都由他一手包辦，但如果說這個人只是溫熱敦厚，他的速度想必無法將一個場子三兩下子就打理好。拈花惹草的男人，必須眼快手快腦筋也轉得快，所以應該只有在這個情境裡，說他花心，是一種稱許。不花心，就弄不懂花了。

很開心看到他以他的文字及花作影像，創作出一本書來呈現他的熱愛。如果書裡無法讓你完整感覺到James的溫度，那你一定得親自上他的課，吃他作的菜，你會終於相信，拈花惹草的事，不是每個男人都能作得好的！

瑜珈名師 JUN

제임스 오빠의
즐겁게 배우는 화예

Liz Flower Florist

제임스 오빠의
즐겁게 배우는 화예

Liz Flower Florist

Contents

自序 —— 我與我自己的對話 04

給學花的你一段話 05

推薦序 —— 詹姆士的十年有成 06

推薦序 —— 一人・一生・一朵花 07

推薦序 —— 花藝界的大仁哥 08

推薦序 —— 拈花惹草好男人 09

我與花草的相遇 16

關於韓式花藝 20

工具 24

花材 25

Chapter 1　*Korean Flower* Arrangement
一起上課吧！

粉色系中型花束 28

簡潔型超大型花束 30

單枝玫瑰花束 32

無包裝心形花束 34

心形花束包裝 36

白綠色系花束 38

紫白色系花束 40

白綠小花束 42

新娘捧花 44

通心草牡丹乾燥花束 46

棉花兔尾草花束 48

鈔票花禮盒 50

花球樹 52

帽盒花禮 54

不凋花玻璃盅 56

Chapter 2　*Korean Style* Flower Wrapping
韓式花藝風格解說

冷色調花束 60

檸檬盆花 62

玻璃花球 64

森林風自然盆花 66

春天粉嫩花束 68

白綠蝴蝶燭台 70

簡約乾燥花束 72

鬼怪的棉花花束 74

千日紅甜筒花束 76

多媒材花球樹 78

祝賀花束 80

黃色思念花束 82

乾燥花卡片 84

約會小花束 86

秋天的花束 88

Chapter 3　*Flowers of* My Life
生活行走＆花草事

韓國旅遊分享 94

首爾行程建議 95

釜山行程建議 96

行前準備・物品攜帶＆注意事項 97

首爾＆釜山的景點・美食分享 98

手作韓食 112

附錄：花藝課講義 124

Flower and me

我與花草的相遇

習花

　　常常聽到人家說緣份、緣份，有緣就有份，很多事情都不是在每個人的規劃中發生，在不同的時間與空間，會發生、產生那些事情，有時不是我們能夠完全掌控的。但是，有些事情卻會因為天時地利人和，而產生莫大的變化，所以，緣份這件事情真的是很奇妙。

　　2004年之前，我從事設計工作，擔任平面設計師一職，在工作之餘，常常利用假日逛花市。喜歡種植花草，在家門口布置屬於自己的小花園，也在休假或有空檔時，接一些外包的Case。那時接到一個花店的網頁設計，在洽談過程中，老闆問我要不要來花店上班，當下我覺得好特別便答應了，從此開啟我的花藝之路。

　　以前總感覺在花店工作，好像可以一邊喝咖啡一邊暢遊花草中，每天過著浪漫的生活，就像偶像劇演的那樣很自在悠閒的工作，但這是尚未去花店上班前的迷思。在花店工作的一千多個日子裡，從最基礎的開始學習，掃地、整理垃圾、換水與清洗水桶、整理每天進貨的花材、學習認識各種花草，一早跟著店長去花市學習挑選採買……才了解花店工作沒有想像中的浪漫，絕對不像電視演的那樣，更不是一般人想像的輕鬆愉快。來花店買花的客人形形色色，在這階段我學習到很多實務面的經驗，也很感謝曾經幫助與協助過我的人。

開店

　　年少輕狂總是有很多不同的想法，想創業、想當老闆、不想被公司約束、不想被公司綁住，往往想得很多很美好，簡單來説就是想要實現夢想，但在實現夢想前，也沒想到自己有多少本事。年輕最大的好處就是什麼都不怕，在歷練不多、經驗不多的情況下，唯一有的就是膽量，想著作就對了，作了才發現這好像不可行，不是想像中的簡單容易，更不是少少的經費就可以解決，於是，我在一次又一次的挫敗歷練中長大，也讓我蛻變。

　　2008年年中離開花店的工作，還在思考下一步該如何前進時，我在想像中畫出了我的夢幻藍圖，想像著每天開店煮咖啡，讓整間花店充滿花香及咖啡香，在優雅的環境放著自己喜歡的音樂，在美好悠哉的空間裡工作。就在2008年底，沒有萬全的準備下，開始創業。沒有龐大資金及穩定的客群，單純的想像開店就有生意，從來沒想過市調，或無人光臨這件事。對當時的我來説，擁有屬於自己的一間店是無比喜悦的一件事，但現實終究是殘酷的，一個月、兩個月過去，才恍然大悟，客人不會自己上門來，這時才感到害怕，發現行銷的重要性。於是，我在每個入口網平台提供的免費部落格撰寫文章，以大海撒網捕魚的概念經營花店，每天買花回來先綁花束作品，等拍好照後，拆掉包裝紙再插一盆花，以不浪費資源的方式，一兼二顧的完成每個作品，同時每天利用三至五小時經營部落格，建立與網友的互動信任感。

　　2008與2009年是我創業的黑暗摸索期，同時也非常低潮，當夢幻轉化為現實，所有的一切都一一被擊倒瓦解，正當我在谷底時，一陣黑暗裡的曙光朝著我發亮，讓我起來奮力一搏。

　　2010年，捷運市政府站內的阪急百貨開幕，給了我一個很大的信心與鼓勵。在接這燙手案子時，我不斷和自己説：「你可以的！」我也相信我自己一定可以辦到，而自己的信念真的很重要，在完成案子後，花店生意開始漸漸有起色，現在回想只覺得是初生之犢不畏虎，不知天高地厚，但也是這樣的信念讓我一直堅持下去。

授課

花藝設計配色的敏銳度相當重要，美感來自人的視覺本能，看到所有美的事物，我們常常可以一眼判斷好看或不好看，因為，視覺感官神經系統將接受到外界環境的電磁波刺激，經由中樞系統分析後獲得主觀感覺，將看見的事物作判斷。每個人對於美麗界定都有一種能力，就是所謂的天生美感。

我常憑藉著敏銳度，來界定我在意的人事物和我契不契合，而我也很清楚我想要的方向目標，這都來自我的敏銳度，或許這是個優點也是個缺點，優點是人生的規劃上絕對是百分百的正確，缺點是對於現狀的安逸無法向前更突破。對於色彩敏銳度高的我，進入花藝界工作可說是個優勢，我也常常在教課時和學員提到，美感來自於天生。例如拿了紅玫瑰、白玫瑰、蕾絲花綁一束花，可以看見紅與白是對比色且互補，如果是美感欠佳的人，會再加上第三種突兀顏色，沒有形成互補作用，更無法突顯花材，也讓色彩混雜，這也是我在上課時最常和同學提到的話題。

2013年我接了新竹某知名咖啡豆烘焙店的設計案，在設計工作即將完成時，業主提到想招待他的客人上免費的單堂花藝教學課程，這就是我開始教學的契機。2013年12月，我憑藉著花店實務經驗開始教學，隔年開始以每月單堂主題式花藝課教學，從小燭台盆花到畫框乾燥花、永生花時鐘、聖誕花圈、葉材變化、手綁花、新娘捧花、花束、年節盆花、提籃盆花、組合盆栽等，每次都絞盡腦汁想要給學員實用且美觀的作品。同時設定一個月一堂的目的，是希望每個月上課都像聚會一樣，歡樂的過程中除了上課學習，也能愉快度過一個週末下午，課堂上也提供甜點飲品或簡單料理，讓整個步調不緊湊。

上課時我會提供自製講義，將每次課程的作品先以手繪方式畫下來，再以電腦上色排版完成，彩色影印給學員。我的用意是希望這張講義，不單只是一張黑白影印紙，上面不只有花材、葉材名稱，還有課程重點，有時也會寫出花材的介紹，當學員偶爾拿出來觀看時，還有些提醒提示的存在價值，這部分我也放在書最後的附錄，提供大家作為插作時的參考。

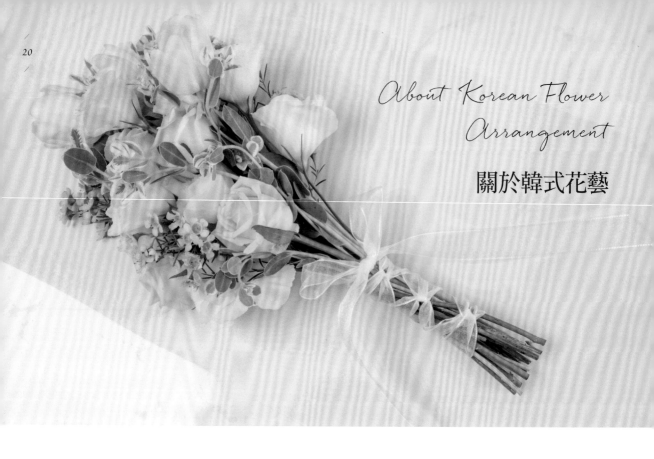

About Korean Flower
Arrangement

關於韓式花藝

　　所有和美相關的事物都離不開色彩學,而有關顏色、配色等環節,在花藝設計中也一樣重要。色彩學的三元素,包含色相、明度、彩度。色相(Hue)是指色彩的名稱,即色彩的相貌。明度(Brightness)指色彩中的明度及暗度,簡單來說,白色為最亮,黑色為最暗。彩度(Saturation)指色彩鮮豔度及飽和度,以不加入黑白色的高彩度。色彩的印刷三原色CMY,指的是藍色・洋紅・黃色,不能由其他色彩混合而成,將原色相互混合,可以創造成其他顏色,若三原色等量混合在一起,則會變成灰色。

　　各種色彩的明度、彩度都不一樣,相同的面積大小、顏色對視覺產生的感覺也都不同,所以,我們可以這樣的面積感覺來表示。例如:黃色在明度裡是最高的,明度面積為9,再搭配紫色明度面積3,黃色與紫色的明度面積比即為9:3。換句話説,只要3分紫色,就可

以與9分黃色相互抗衡，達到一種平均值。所以，紅配綠的配色之所以奇怪，就是因為紅色和綠色已經是對比色了，明度面積又1：1的緣故。而萬綠叢中一點紅，多了一點紅，明度面積產生變化，就好看多了。

　　花藝設計的配色，可以簡單以下方常見的四種配色來分析解釋：

單色系	白色純潔乾淨、粉色浪漫可愛、紅色熱情勇敢、橘色溫暖活潑、綠色和平希望、藍色寂靜寒冷、黃色活力燦爛、紫色典雅高雅……
淡色系	如同春天溫暖柔和的氛圍，並且天真浪漫，適合在求婚、婚禮、年輕女性生日等場合，送上該色系的花禮。
鮮豔色系	有著明豔的色調，在明度、彩度都是最高的，給人感覺有精神及朝氣，適合送花禮的場合：開幕、發表會、成熟女性友人生日。
暗色系	有著安定高雅的色調，給人的感覺較穩重，適合送花禮的場合：開幕、升遷、男性友人生日。

近幾年開始,韓國彷彿在服飾、餐廳、連續劇、花藝等領域都獨佔鰲頭,任何產品與韓國劃上等號,就可能熱賣。從花店的實務經營來觀看,經常收到從星馬或香港等地來的訂單,都備註要韓式包裝,由此可知韓國影響力不單單只有台灣。但為什麼近幾年大家會瘋狂的喜歡韓式花藝包裝,就要探討到韓國經濟層面,韓劇裡的主角通常都高挑亮眼,而韓國也會大量使用本國的資源,在政府支持贊助下將韓國的景點、餐廳及男女主角穿戴用的商品發揚光大,在這樣的效應下帶來了無限商機。

目前盛行的韓式花藝風格,整體來說,偏向法式、英式花藝,所有的花材選擇以自然、清晰、浪漫花草系為主流,包裝設計也以素材單一、簡潔自然為主,花禮不作過多的點綴及多餘的華麗修飾。

花束包裝設計或單枝花束設計,主要以單一色包裝紙,作多層次包裝設計。常見的設計就以重疊式手法最為廣泛,製造出如貝殼一般,層層堆疊的視覺效果,讓花束在視覺效果上再次放大,同時襯托各種花材特色。而作品要傳達的,則以自然浪漫為主要重點。

提籃花禮也是風潮之一,以法式浪漫為原則下,創造出多種不同的搭配,搭配水果、禮盒、飲品等,各有不同巧思,卻有不一樣的氛圍。心形花束在韓國也是常見的商品,運用枝幹的簡潔線條作為花束

的架構，以自然且不做作的手法，不作過多修飾及過分點綴，融入花材後，以浪漫、淡雅、清新為方向，完成清新且幸福的作品。

而值得一提的是，染色滿天星與乾燥花大受歡迎，在韓國興起染色及乾燥花風潮，進而開發出更多種色系。韓國花藝設計師也將法式浪漫色彩再次帶入韓式花禮，於是常見的小花束就常出現花店中，也讓染色風潮延燒到台灣花卉市場。

乾燥花也是不容忽略的一項素材，尤其在今年的畢業季，不再以鮮花花束為主流，而多採用大量的乾燥花。另外受到韓劇鬼怪中的花束影響，棉花搭配尤加利葉材或單純玫瑰花的花束，最近相當熱賣，這項商品也是鮮花搭配乾燥花為主要元素，而且可直接吊掛作成乾燥花，相當受到年輕女性朋友的喜愛。

其實在韓國並沒有所謂的韓式花藝，大多都是東南亞等國家因為韓流效應，將韓國的花藝手法都統稱為韓式花藝。在韓國有些許花藝師，前往法國、英國等地學習花藝，再將所學帶入韓國市場，無論是自然手法，如將鮮花彷彿隨手摘取組合，或創新的設計，將乾燥花融入鮮花內，加上包裝精緻，在浪漫唯美的原則下，如韓劇一般攻陷了大家的心，讓韓式花藝包含了自然、浪漫、清新、優雅等元素。

工具

「工欲善其事，必先利其器。」在製作各類花藝作品時，有時候會需要粗大枝幹的葉材，而在修剪草花、裁剪包裝紙與布類等，都會用到剪刀，所以，剪刀對從業人員相當重要。另外，插花海綿需要注意的事項，與包裝用的包材，以下都將一一解說。

剪刀（花剪‧鐵絲剪‧紙剪）

剪花材與葉材的稱為草花剪，剪木本類枝幹稱為園藝剪，剪人造花的剪刀則需要鐵絲剪。而在製作花藝時會需要用到布料或紙材，還需要一把與花剪分開用途的紙剪。

鐵絲（分＃18至30鐵絲，號碼越小越粗硬‧號碼越大越細軟）

鐵絲在花店也是常見的工具，製作胸花與花圈，或補強花材時都會運用到，常用的編號為20、24、26、30。

海綿（插花海綿‧乾燥海綿）

在使用海綿時，須注意外觀是否完整、是否擺放太久，都會影響到吸水品質。在浸泡海綿時，將海綿平放在水面上，任海綿自然吸飽水分後下沉，在吸水過程中，切記不要以手強壓海綿至水中，會導致無法完整吸附水分，雖然外表看似已經吸水，但內部卻都是乾的。

花藝膠帶

在製作胸花與花圈時，花藝膠帶是不可或缺的工具，在輕拉後會產生黏性，固定時只需要輕壓就會包覆住，達到外型的美觀，且防水性佳。

花 材

在學習花藝前，應該先了解花材的區分，才能有效的掌握各類花材選擇。

花材區分大致可分成以下四種：

塊狀花材

繡球花・牡丹・陸蓮・玫瑰・洋桔梗・康乃馨・向日葵・石竹・風信子・菊花・乒乓菊等。

點狀花材

千日紅・滿天星・紫羅蘭・星辰・火龍果・深山櫻・卡斯比亞・米香・蠟梅等。

線狀花材

海芋・追風草・聖誕玫瑰・紫羅蘭・文心蘭・鬱金香・金魚草・葉蘭・春蘭葉・尤加利等。

不規則花材

雞冠花・百合花・石斛蘭・天堂鳥・小蒼蘭・火焰百合・香豌豆花・魚尾山蘇・常春藤等。

Korean Flower Arrangement

一起上課吧！

Chapter 1

以粉色繡球花為主花，搭配粉色玫瑰、洋桔梗、風信子、手毬葉等，整體搭配出草花系的線條感。舒適的白色棉紙，在不刻意的皺摺中，混搭白色磨砂紙呈現自然的內搭包裝。而柔粉色系的磨砂紙，則漸層式的堆疊出花束的厚實感，紮上粉色緞面緞帶，在優雅中帶出典雅感覺。

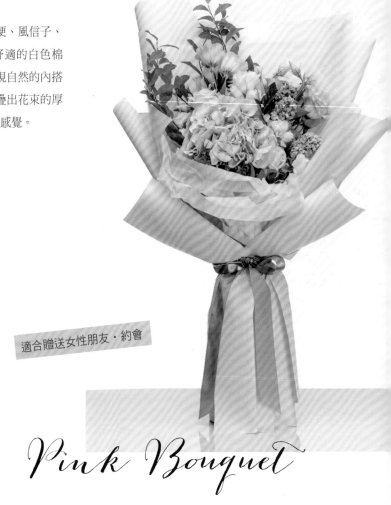

01

粉色系中型花束

適合贈送女性朋友・約會

Pink Bouquet

🅐 包裝材料／玻璃紙・粉色磨砂紙・白色磨砂紙・棉紙・粉色緞帶
🅑 花材／粉色繡球花・粉色玫瑰・粉色洋桔梗・粉色風信子・粉色蠟梅・白色小蒼蘭・小手毬葉・梔子葉・魚尾山蘇

TIPS／風信子為球莖植物，不需過多水分。請勿直接朝風信子花面噴水，以免造成花面容易軟爛。

How to make

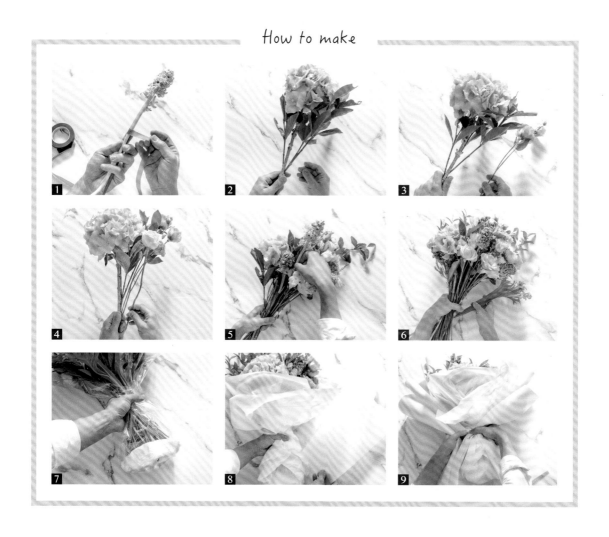

1 以花藝膠帶將風信子架上竹棒。因為製作中型花束，風信子的花莖不夠長，所以需要輔助加長。

2 以粉色繡球花為花束中心開始製作，以梔子葉朝側面螺旋方向開始加入。

3 輕握花莖，漸進式地加入洋桔梗。現在花腳不容易呈螺旋狀，有可能手一鬆就亂了，所以更要注意方向。

4 花束整體已經逐漸成形，這時更要注意手握的力道，請輕輕握著花束即可。

5 再漸進式的加入各式花材、葉材，同時加入風信子，架上竹棒的風信子會比較難握，請多加留意。

6 最後加入魚尾山蘇，將花束外圍包住，魚尾山蘇不需要露出花面。

7 以玻璃紙包住花束外圍，再以廚房紙巾包覆住花腳，包上玻璃紙，此即為水袋的作法。

8 在底部先包覆棉紙，再將棉紙混搭白色磨砂紙。

9 以層次手法包覆上粉色磨砂紙，最後綁上緞面緞帶，打上單蝴蝶結後即完成。

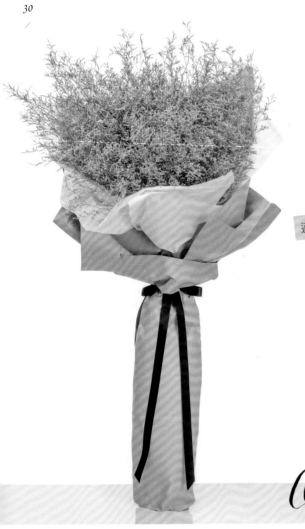

誇張＆誇大！讓人在視覺上有種驚訝、驚喜的感動，就是以這樣的想法，創造出超大型的花束。雖然只有單一花材，但以數量創造出巨大的效果，再利用包裝紙將花束整體製作出大而長的視覺感。

適合贈送朋友・生日祝賀

02

簡潔型超大型花束

Oversized Bouquet

A 包裝材料／牛皮紙・棉紙・黑色緞帶
B 花材／卡斯比亞

TIPS／為製造出誇張感的花束，可以利用透明玻璃紙，創造出蓬鬆的空間感。

How to make

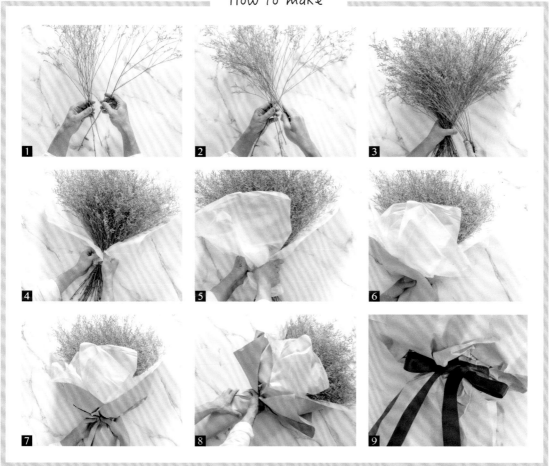

1️⃣ 將卡斯比亞攤開整理，剪去底部多餘的分枝花材，花腳盡可能不要再剪短。

2️⃣ 開始將卡斯比亞前後擺放，呈現螺旋花腳。

3️⃣ 越綁面積越大時，花腳已呈現出螺旋狀，但別忘了花面，不要太過凌亂。

4️⃣ 棉紙很軟很薄，使用時要小心不要撕破，將棉紙手握處摺捏至綑綁處。

5️⃣ 棉紙前後將花束包覆各兩層後，在使用透明膠帶時，要注意膠帶不要黏到棉紙。

6️⃣ 全開牛皮紙對裁使用，將牛皮紙先包上外層。

7️⃣ 將牛皮紙一層又一層地包裝。

8️⃣ 牛皮紙從1/3處往下包裝，綁點以下的長度大約花束整體的一倍。

9️⃣ 將牛皮紙作最後整理，打上單蝴蝶結後即完成。

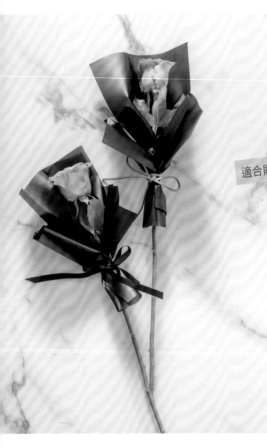

在街角買枝玫瑰花，表達「我愛你！」這簡單卻易懂的愛情哲學，就以最簡單的包裝來傳遞感情，送給欣賞的人，就是個討喜的禮物，還可以直接倒掛作成乾燥花。

適合贈送朋友・婚禮派對

03

單枝玫瑰花束

Single Rose Gift

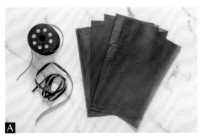

🅐 包裝材料／黑色磨砂紙・黑色緞帶・灰色皮質緞帶

🅑 花材／紫色玫瑰

TIPS／單枝花束包裝，不限於使用玫瑰，也可以使用其他花材，如：洋桔梗、太陽花、繡球花等，或結合兩種花材。

How to make

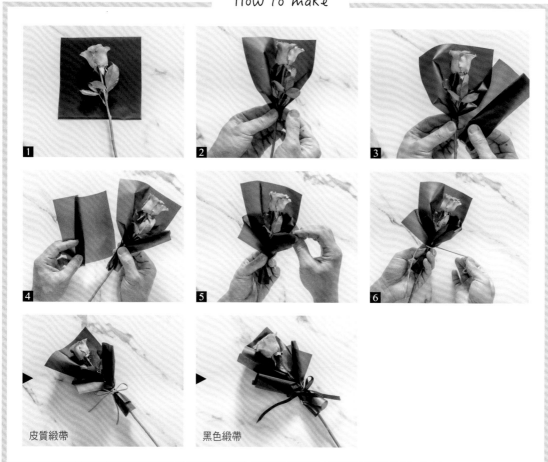

皮質緞帶　　　　黑色緞帶

1 保留玫瑰花最上端的葉子，其餘的葉子及玫瑰刺去除乾淨。

2 將包裝紙剪裁成約**12cm×12cm** 大小，底部二摺放置背面。

3 手握玫瑰花莖，將另一張包裝紙摺疊一次從右邊放入。

4 雙手並用，將花莖上的包裝紙握好，再將包裝紙摺疊一次從左邊放入。

5 將包裝紙表面稍作整理拉齊。

6 以單蝴蝶結綁上皮質緞帶或黑色緞帶後即完成。

愛心代表著愛情，而「我愛你」也是相愛的人最想聽到的
一句話。以柳枝來表現出愛心的創意花束，讓花束傳達無
國界的愛情告白。運用簡單而不複雜的元素，再加上植物
原有的韌性，製作出心形架構，加上多層次手綁花綁法，
讓語言浪漫的轉化成令人開心的禮物。

04

無包裝心形花束

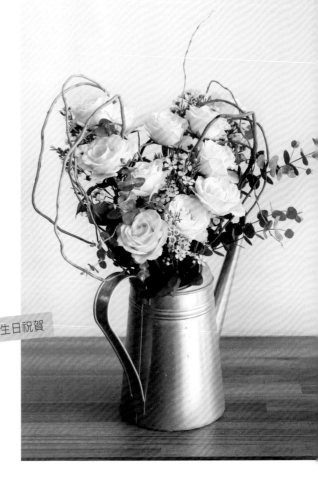

適合贈送朋友・生日祝賀

A

Heart Bouquet

包裝材料／白色紗質緞帶・＃24鐵絲
A 花材／雲龍柳・白色玫瑰・白色洋桔梗・白色蠟梅・尤加利

TIPS／植物雖然具有韌性，但若過度的彎折，也有可能折出垂直角度。所以在彎
　　　折時，請勿太過施力。

How to make

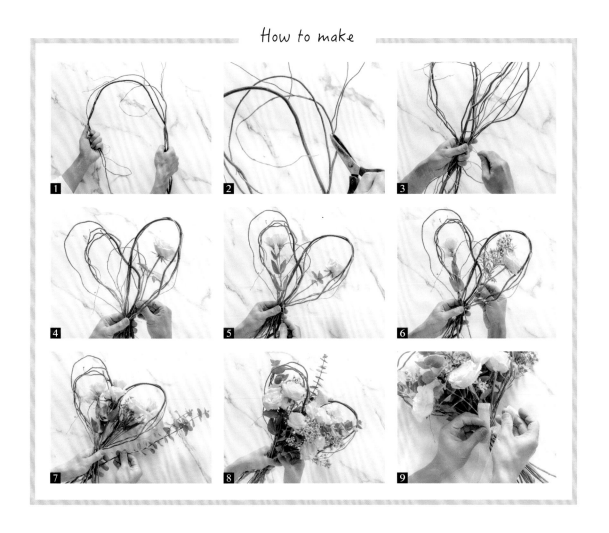

1 將雲龍柳折彎成U形，大小需配合花束的尺寸。

2 折彎後，會有多餘的柳枝，剪去多餘的短柳枝，會較美觀。

3 決定好形狀後，將兩個相對的大U形雲龍柳，綁上＃24鐵絲固定。

4 以綁好的鐵絲為中心，從中心點開始放入玫瑰，並且抓好固定。

5 同時放入洋桔梗，因為數量不多的情況下，比較不好掌控，所以記得花腳方向，輕輕握住即可。

6 一邊添加入各花材，同時將層次製作出來。

7 添加花材之餘，也別忘了還有葉材，一邊放入各類花材與葉材，一邊檢視花束層次，及是否符合愛心輪廓。

8 待花束全數綁好，再次將花束完整檢視一次，沒問題後，手握處先行纏上透明膠帶。

9 將花腳修剪後，繫上白色紗質緞帶，打上單蝴蝶結後即完成。

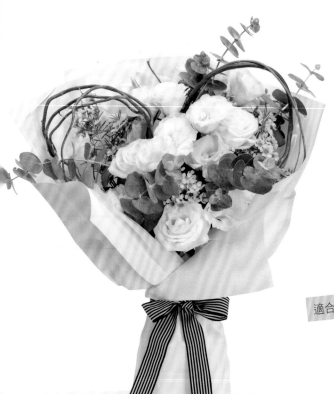

先前示範的心形花束，尚未加上包裝紙，在此以同色系的包裝紙，將花束層次及精緻感表現出來。這樣的呈現方式，又不同於單純花束的效果。

適合贈送朋友・生日祝賀

05

心形花束包裝

Heart Bouquet Wrap

Ⓐ 包裝材料／白色書皮紙・棉紙・玻璃紙・黑白緞帶
花材／雲龍柳・白色玫瑰・白色洋桔梗・白色蠟梅・尤加利

TIPS／因為書皮紙是有硬度的紙張，在使用時不要過度用力，以免紙張產生明顯摺痕而破壞整體感。

How to make

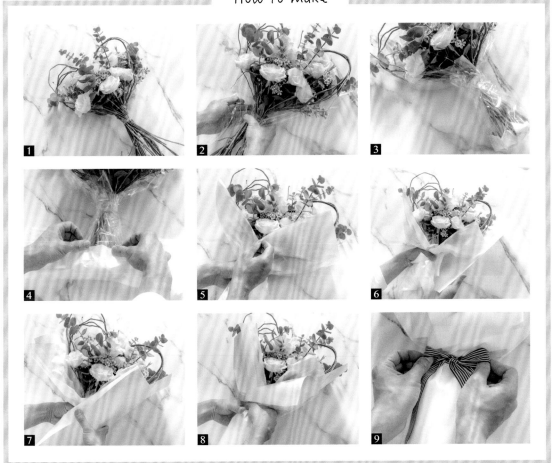

1️⃣ 在綁好心形花束後，整理好花面，花腳留手握處往下約20cm，其餘的花腳修剪掉。

2️⃣ 以玻璃紙順著花束包覆起來，玻璃紙上端低於花面。

3️⃣ 將紙巾對摺後，置於花腳處，再以另一張玻璃紙將花腳處包覆起來，並纏上透明膠帶。

4️⃣ 如果在包覆花束時，因為包裝疏忽，讓花腳處的水袋外露，會顯得不美觀，因此在尚未加上包裝紙時，先以棉紙將水袋包覆起來。

5️⃣ 將棉紙順著花束包覆起來，無需直挺挺包覆，因為棉紙較薄且柔軟，在包覆時以鬆柔手法營造空氣感。搭配使用膠帶時要注意，一旦黏到紙會很容易破。

6️⃣ 將白色書皮紙斜放，從花束後方朝手握處收起，並纏上透明膠帶。

7️⃣ 運用白色書皮紙，前端斜反摺讓紙張呈現弧度，再適度的包覆。

8️⃣ 包裝是再次提升花束的價值，但在包裝時，須注意到花面，是否有被包裝紙過度遮擋。

9️⃣ 再檢視一次包裝，將碰凹處稍加整理，繫上黑白色緞帶，打上單蝴蝶結後即完成。

高雅綻放的白玫瑰，潔白純淨的白色洋桔梗，各自表現出自我優雅風采。花束裡跳出的千日紅，彷彿是淘氣跳躍於花草裡的小精靈。使用大量白色系花卉，在綠色葉材交織下，讓人感受到春的氛圍。搭配白色半透明磨砂紙，緞帶使用秋香綠軟質緞帶，妝點出典雅感覺。

06

白綠色系花束

適合贈送朋友・生日祝賀

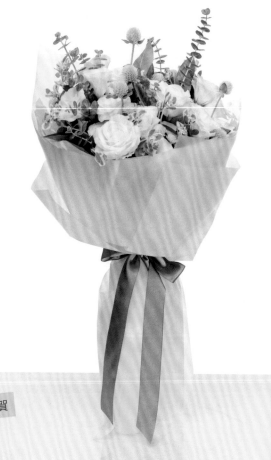

A 包裝材料／白色磨砂紙・棉紙・玻璃紙・秋香綠緞帶

B 花材／白色玫瑰・白色洋桔梗・白色乒乓菊・白色千日紅・尤加利・初雪草・梔子葉

TIPS／運用莖桿較硬的葉材來支撐空間，如梔子葉、尤加利等，讓花有各自的空間。

White and Green Bouquet

How to make

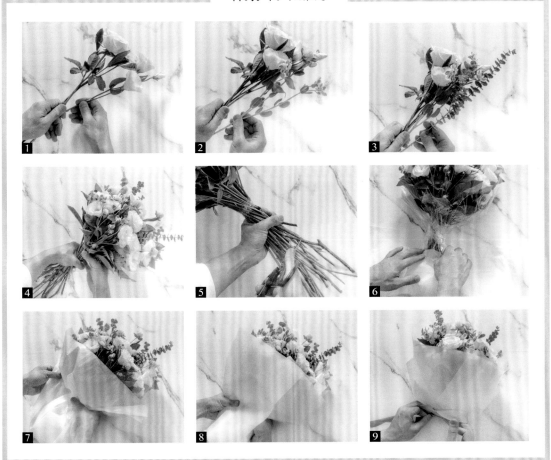

1 拿著作為花束中心的白色玫瑰，並以梔子葉固定，再加入白色洋桔梗。

2 陸續加入白色千日紅、初雪草，並製作出螺旋花腳。

3 加入尤加利，葉材可以創造出空間，使花與花之間留有空間。

4 製作花束時，應手握中心，製作時往下擴大，一邊製作一邊觀看，每個花面都能展現出來。

5 在花束完成後，再次檢視整理花面，花腳留手握處往下約20cm，其餘的花腳修剪掉。

6 將玻璃紙斜角對摺，再將花束順著花束包覆起來，紙巾對摺後，置於花腳處，再以玻璃紙將花腳處包覆起來，並纏上透明膠帶，再包上棉紙，將水袋包覆起來。

7 將棉紙順著花束，一摺一摺從手握處包覆起來，棉紙不要超過花面，前後都需要包覆，棉紙因為較薄且柔軟，使用膠帶時要注意，一旦黏到很容易破。

8 白色磨砂紙沿著圓形花束包裝，不超過花面，將白色磨砂紙以霧色展現出前後層次。

9 將秋香綠緞帶繞花束兩圈，打上單蝴蝶結後即完成。

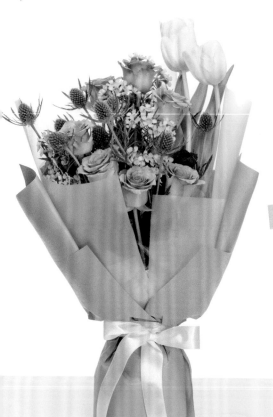

運用迷你薊花的分岔枝幹，取代葉材創造出空間。以淡紫色包裝紙將有個性的薊花融入花束，搭配上外型高雅的鬱金香，一柔一剛下融合出整體感。包裝紙使用內襯白色磨砂紙，外層為淡灰紫色磨砂紙，在內襯霧色半透光下，更顯外層包裝的層次，更顯出剛柔並濟的高雅。

適合贈送朋友・生日祝賀

07

紫白色系花束

White and Purple Bouquet

A 包裝材料／紫灰色磨砂紙・白色磨砂紙・棉紙・玻璃紙・白色緞帶
B 花材／紫色玫瑰・白色鬱金香・白色蠟梅・迷你薊花

TIPS／在無多餘葉材的狀況下製作花束，可以多利用有硬枝幹的花葉，利用它們的枝幹來支撐花與花的空間。

How to make

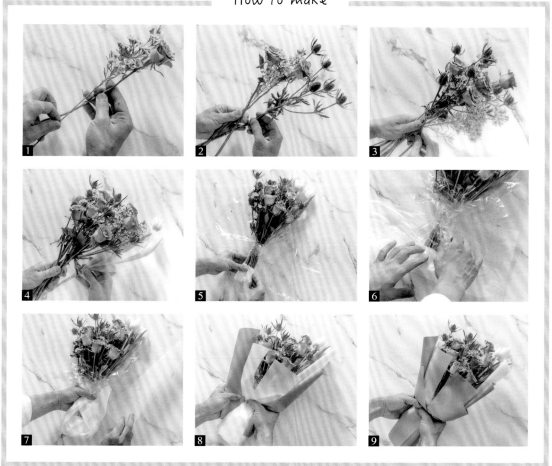

1 將多餘的葉子去除後，以玫瑰當作花束製作的中心，再將蠟梅添加於兩側。

2 在蠟梅添加於玫瑰中間，以玫瑰固定住，握住花腳，將分岔枝幹的迷你薊花加入，並與其他枝幹相互固定。

3 添加各花材時，避免花材空隙過緊，在使用迷你薊花時，盡可能將分岔枝幹夾雜於花朵之間。

4 由於是製作單面花束，最後加入鬱金香將線條帶出，也可以避免鬱金香於製作花束中途不小心折斷的困擾。

5 以玻璃紙將花束包覆後，紙巾對摺置於花腳處，再以玻璃紙將花腳處包覆起來，並纏上透明膠帶。

6 如果在包覆花束時，因為包裝疏忽，讓花腳處的水袋外露，會顯得不美觀，因此在尚未加上包裝紙時，先以棉紙將水袋包覆起來。

7 白色磨砂紙從後面往前包覆，前端斜反摺讓紙張呈現弧度，再適度的包覆。

8 以相同的紫灰色磨砂紙包覆，前端斜反摺讓紙張呈現弧度。最後在花束前方，使用兩張包裝紙將花束整個包覆起來。

9 手握處先纏上透明膠帶固定，再將白色緞帶繞花束兩圈，打上單蝴蝶結後即完成。

小巧簡單的花束，一直是花店裡會擺放的單品之一。運用每天的花材，時而素雅、時而繽紛，都相當的討喜，再加上簡單的包裝紙材，將花束賦予精緻小巧的外觀，同時也很適合當作約會小禮物，或送給自己的小花束。

08

白綠小花束

適合贈送朋友・約會・居家擺放

White and
Green Little Bouquet

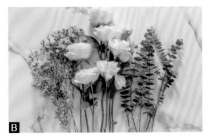

A 包裝材料／牛皮紙・棉紙・玻璃紙・黑白緞帶
B 花材／白色玫瑰・白色蠟梅・白色洋桔梗・尤加利

TIPS／小巧的花束，在花材選擇上，主花如玫瑰不要超過三枝，也盡量不要選用較大塊面的花材，如繡球花。因為，面積過大就沒有所謂的小巧。加入小花如蠟梅、蕾絲花等，有助於讓整體更有明顯層次感。

How to make

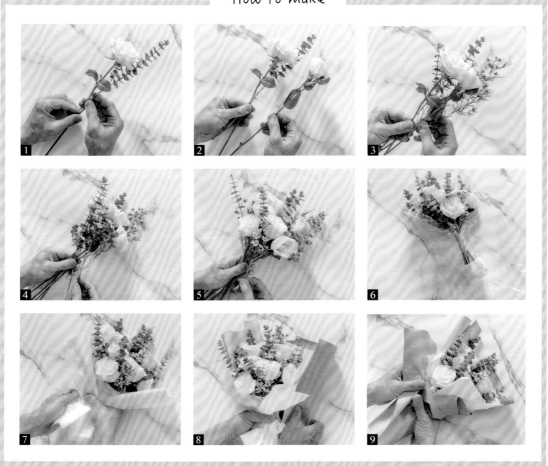

1 製作花束的中心，以玫瑰當作中心，添加尤加利於兩側。

2 一開始手握，並且漸進式地加入白色洋桔梗，製作螺旋花腳。

3 加入蠟梅時，只需將手握處多餘枝幹去除，保留上端長短枝幹，讓它呈現出自然感。

4 完成中心部分。這時候花材的添加，在於營造花束的美感。

5 在完成花束前，再次將花束層次進行微調整。

6 將玻璃紙對裁使用，並將花束包覆後，紙巾對摺置於花腳處，再以玻璃紙將花腳處包覆起來，並纏上透明膠帶。

7 先以棉紙將水袋包覆起來，再取一張棉紙，前端斜反摺讓紙張呈現弧度，適度的包覆起來。

8 牛皮紙先前後反摺兩次，讓紙張呈現弧度放於後面，兩側的包裝則反摺讓紙張呈現弧度包覆。

9 最後以兩張牛皮紙將手握處覆蓋，打上單蝴蝶結後即完成。

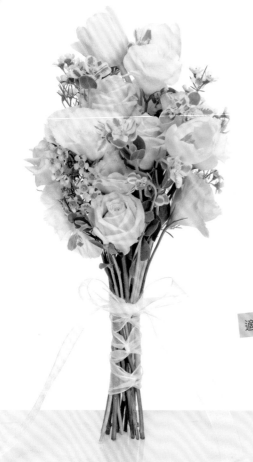

有著高雅線條的鬱金香，搭配綻放淡雅的粉色玫瑰，展現出甜美自然風情，在初雪草與蠟梅的相互點綴，讓捧花更增添柔和感。婚禮上，新娘手上的捧花代表著幸福的象徵，也是幸福的傳遞。

適合贈送女性朋友

09

新娘捧花

A 包裝材料／白色紗質緞帶

花材／白色鬱金香・粉色玫瑰・白色洋桔梗・白色蠟梅・初雪草

Bridal Bouquet

TIPS／捧花因為尺寸不大，在製作的時候，要注意層次分明，避免花與花擠在一起。使用初雪草要注意，如果在整理時沾到汁液，要趕快沖洗乾淨，避免接觸皮膚導致過敏。

How to make

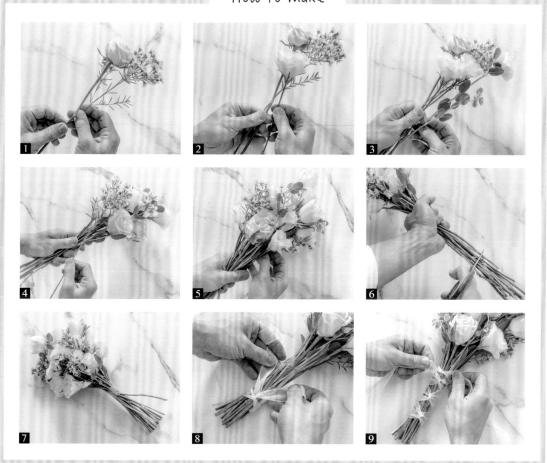

1　先將花材上的葉子去除乾淨，以玫瑰作為捧花的中心，再以不同層次加入蠟梅。

2　循序漸進的將白色洋桔梗、蠟梅等加入，並掌握中心點。

3　捧花屬於小巧精緻作品，在製作上，整體的層次是重點，務必避免全部的花都擠在一起。在製作時，就需要將層次作好。

4　利用配花，將空間製作出來，花朵才有適當的空間展現。

5　製作完成後，層次微調花面，使得花朵得以自然的表現。

6　完成新娘捧花後，留約兩個拳頭約20cm長度，作為手把，其餘剪掉。

7　將手把處暫時纏上透明膠帶固定。

8　取一段白色紗質緞帶，將一端對摺，並由另一端從對摺處拉出，產生交錯，接著以同樣手法重複交錯製作。

9　到最上端後打上單蝴蝶結，修剪掉多餘的緞帶，再小心地將透明膠帶剪去並抽出，保留乾淨枝幹，即完成。

越來越多人欣賞乾燥花的美，它有著初秋的色彩，在不凋原色滿天星搭配下，更流露浪漫氣質。運用三種不同性質的素材，手作花、不凋花及乾燥花，讓花束看起來具有分量，但還是相當的輕盈。

10

通心草牡丹乾燥花束

適合贈送女性朋友・畢業典禮・生日祝賀

Dried Flower Bouquet

Ⓐ 包裝材料／白色磨砂紙・灰色書皮紙・粉色緞帶
Ⓑ 花材／通心草牡丹・不凋滿天星・小松花・原色兔尾草・棉花・尤加利

TIPS／乾燥花在製作時，動作要輕盈，切勿拉扯。如花面有灰塵，不要以水擦拭，使用吹風機調冷風將灰塵吹開即可。

How to make

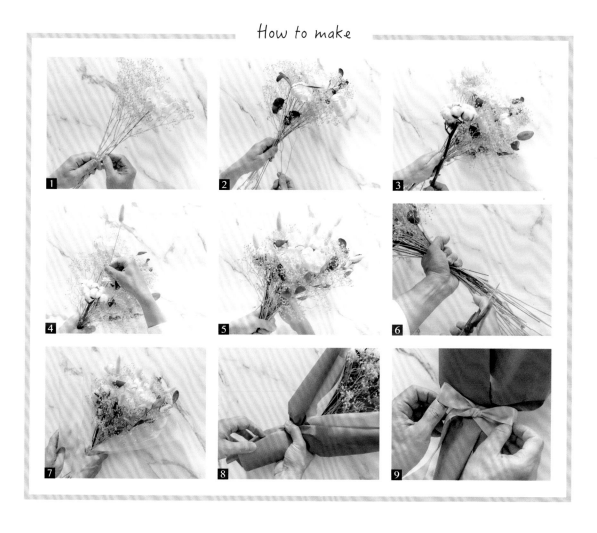

1 在分拆不凋滿天星時要小心不要用力，如果太用力，枝幹容易折斷。

2 避免花材與花材貼得過緊，利用不凋滿天星的分岔枝幹，將空間釋放出來。將通心草牡丹從縫隙中插入，再將花腳拉成螺旋狀。

3 陸續加入其他花材，要留意乾燥花比較脆，拉扯會容易斷裂。加上棉花時，花腳依舊保持螺旋狀，花面空間也要寬鬆。

4 將主要花材都置入後，以虎口輕握花束，再將兔尾草插入其中。

5 全部都綁好後，再作適度調整，將該跳出的花材調整好，這時虎口輕輕握住，不要放開。

6 花束綁好後，纏上透明膠帶固定，修剪多餘的部分。

7 白色磨砂紙從後面往前包覆，前端斜反摺讓紙張呈現弧度，再適度的包覆。

8 運用灰色書皮紙，前端斜反摺讓紙張呈現弧度，再適度的包覆。

9 將緞帶繞花束兩圈，打上單蝴蝶結後即完成。

韓劇中,男主角送了女主角這樣一束花,而引起流行風潮。簡單的棉花花束,簡潔大方,卻有著不同於一般花束的特質,不管情人節還是畢業季節都非常熱門。

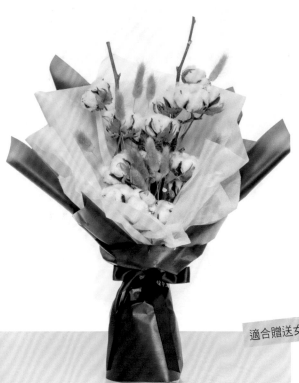

11

棉花兔尾草花束

適合贈送女性朋友・畢業典禮・生日祝賀

Cotton Bouquet

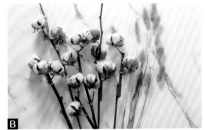

A 包裝材料╱黑色磨砂紙・棉紙・黑色緞帶
B 花材╱咖啡色兔尾草・棉花

TIPS╱棉花一枝通常約八至十一朵,在綁花束時,會分成兩段再進行製作。在製作棉花花束時,盡量讓花腳支撐開,花面才會顯現出寬度。

How to make

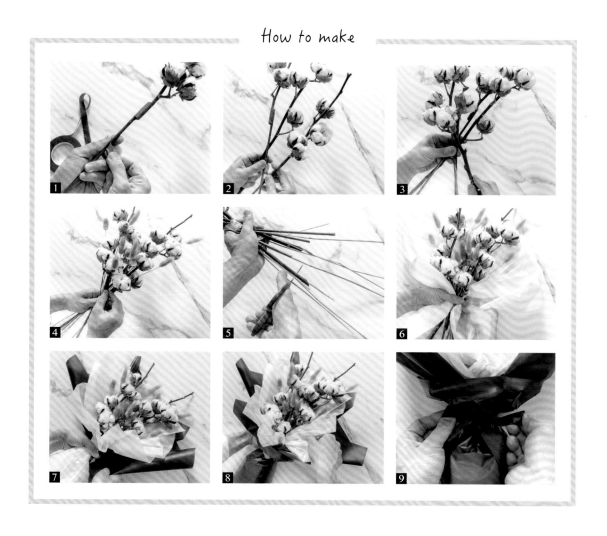

1 將棉花分兩段，再架上竹棒，使用咖啡色花藝膠帶，一邊拉扯產生黏性一邊纏繞上竹棒。

2 棉花本身枝幹乾硬，架上竹棒的棉花也相同。在開始製作時，以食指與拇指壓住交叉點。

3 因為都是硬的枝幹，紮綁時需要以手指壓制住。

4 在棉花都放好後，再陸續加入兔尾草，讓兔尾草從棉花間跳出。

5 花束綁好後，纏上透明膠帶固定，修剪去多餘的部分。

6 將棉紙順著花束，一摺一摺從手握處包覆起來，棉紙因為較薄且柔軟，使用膠帶時要注意，一旦黏到很容易破。

7 運用黑色磨砂紙，前端斜反摺讓紙張呈現弧度，再適度的包覆。

8 黑色磨砂紙沿著棉花花束包裝，將棉紙在黑色磨砂紙內展現出前後層次。

9 最後以一張黑色磨砂紙，在手握處包覆並拉整齊，再將緞帶繞花束兩圈，打上單蝴蝶結後即完成。

讓人眼睛為之一亮的禮物，這樣的韓式創意花禮，很受到長輩們的歡迎。明度高雅的紫色搭配上對比色的淺色及白色，在相對應下，視覺表現出高雅的氛圍，整體顯現出非凡大器。在特別的節日裡，不用擔心給現金太過庸俗，這樣的花禮相信人人都會喜歡。

12

鈔票花禮盒

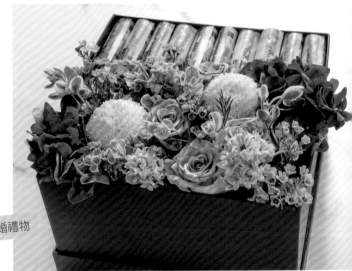

適合贈送長輩・女性朋友・男性典禮・生日祝賀・結婚禮物

Money Flower Box

Ａ 包裝材料／黑色紙盒・海綿・玻璃紙
Ｂ 花材／紫色繡球花・粉色風信子・紫色玫瑰・初雪草・粉色蠟梅・白色乒乓菊

TIPS／海綿平放在水面上，任其海綿自然吸水到吸飽後下沉，在吸水過程中，切記勿以手強壓海綿至水中，這樣會導致海綿無法完整吸附水分。

How to make

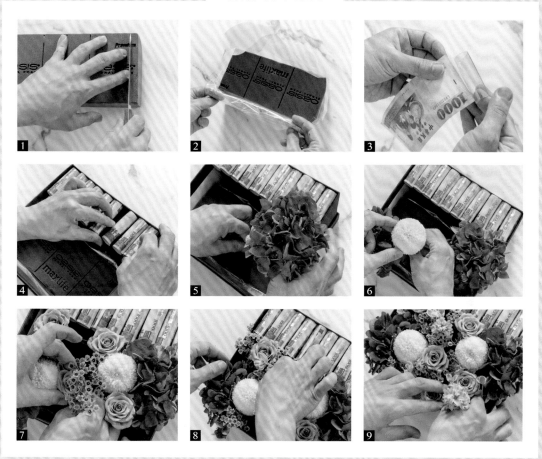

1 以海綿測量紙盒長度，切成適合放入紙盒的長度。

2 將裁切好的海綿泡水後，防止水分溢出，導致紙盒濕透，可先以玻璃紙將海綿包覆好。

3 將紙鈔正面沿著塑膠片捲成筒狀，捲至尾端露出現金數字字樣，重複同樣的動作將紙鈔都捲成筒狀。

4 放入包上玻璃紙的海綿後，在尚未將鮮花插入時，先將捲好的現金，都依序整理排列好。

5 將繡球花斜角剪兩小朵，在視覺等比的概念下，於對角線將兩朵插入。

6 挑兩朵表面純白的乒乓菊，依著繡球花的等比方向，插入兩朵。

7 挑四朵花型工整的紫玫瑰，將花面受損的花瓣整理後，在視覺等比的概念下，對角線將四朵插入。

8 當主要的花材都插好，再將配花依序的補進去，粉色蠟梅補滿空間，初雪草插入留出上端線條。

9 最後在縫隙中插入風信子，同時作最後的整理，並將現金調整至同一角度，即完成。

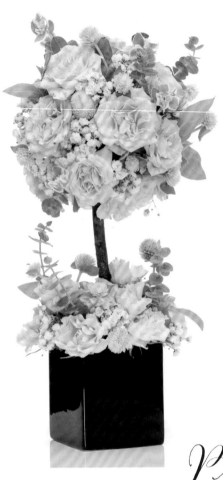

插滿玫瑰花的樹會是怎樣？應該很浪漫、很美麗、很甜蜜、很華麗吧？充滿許多的想像空間⋯⋯甜美的杏粉色玫瑰，搭配浪漫的滿天星，彷彿是童話世界裡才出現的畫面。在圓圓的花球上融入樹的概念，插滿花材，置放在枝幹上，呈現出生動與時尚感。

適合贈送女性朋友・生日祝賀

13

花球樹

Preserved Flower Tree

Ⓐ包裝材料／黑色花器・海綿・枝幹

Ⓑ花材／杏粉色迷你玫瑰・初雪草・滿天星・白色千日紅・尤加利

TIPS／將四方形的海綿，四個角先削除，就略帶些許圓形樣，再削成圓球形狀。

How to make

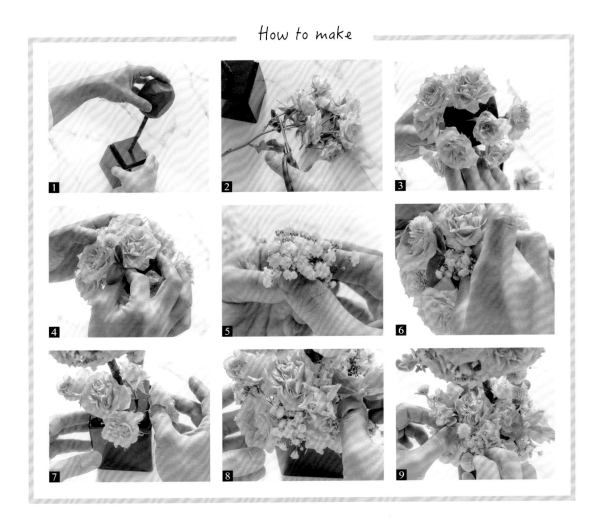

1. 將海綿浸泡後，丈量裁切大小放入容器內，將枝幹插入，並且將上端花球海綿插入枝幹。

2. 將杏粉色玫瑰先行剪短，方便在製作時使用。

3. 從中心插入花，依上下左右將四個點先行插入，將主要的點抓出後，再補上各別角度。

4. 當各角度插好玫瑰花後，將千日紅及初雪草留出些許長度，讓視覺看起來呈現跳躍的線條感。

5. 滿天星剪短，將分枝各別修剪，並且抓成一小束。

6. 將修剪好抓成一小束的滿天星，補進花與花之間的空間。

7. 製作好花球後，將容器上的海綿，依前後左右補上玫瑰花。

8. 補好玫瑰花後，將滿天星製作成一小束，並且依序補上，再補上千日紅。

9. 最後在花叢裡，插上具有明顯線條的尤加利，讓花球樹更增添活潑感。

自然原色的草編花籃裡，在半開的上蓋，冒出自然綻放的草花，猶如從花園裡，摘取的各式花草，隨意的放入花籃中。充滿豐富的想像空間，以春天色彩來製作這款作品，運用淺粉色繡球花，點綴出在白綠色系中的優美。白色鬱金香優雅的線條，從花籃的一邊伸出，搭配上手毬葉展現自然動態感。

14

帽盒花禮

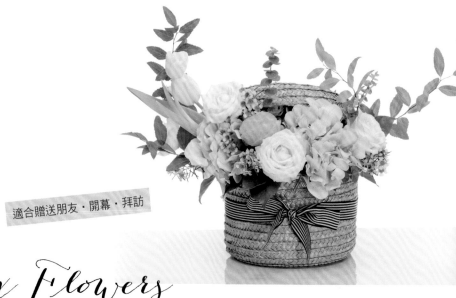

適合贈送朋友・開幕・拜訪

Hat Box Flowers

Ⓐ 包裝材料／帽籃・黑白緞帶・海綿・玻璃紙
Ⓑ 花材／粉色繡球花・白色鬱金香・白色蠟梅・白色玫瑰・白色小蒼蘭・唐棉・手毬葉・尤加利・梔子葉

TIPS／帽蓋的固定，除了前端一枝短竹棒，也可以在後面再加上兩枝，更好固定。使用唐棉時要注意，如果在整理時沾到汁液，要趕快沖洗乾淨，以免接觸皮膚產生過敏現象。

How to make

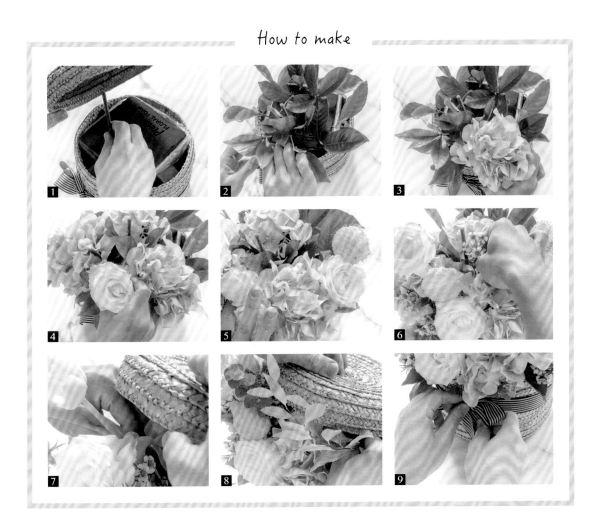

1 將海綿泡水後，為防止水分溢出，導致花籃滲水，先以玻璃紙將海綿包覆好，置入花籃後，為防止海綿晃動，可利用海綿碎塊將空間補上，並剪一段竹棒約18cm插入。

2 先行將梔子葉剪小段，前後左右插上海綿。

3 粉色繡球花依花球大小，剪下三小朵，分別插在正面左右側及後端。

4 將白玫瑰花花瓣稍作整理，分別插入不同方向。

5 剪下兩朵唐棉，分別插在繡球花與玫瑰花之間。

6 白色蠟梅將葉子去除乾淨，分別剪下小段並插入縫隙，將空間補上。

7 蓋上帽蓋時，大致的形狀已經表現出來，再將白色鬱金香從帽蓋內插入。

8 最後，將屬於線條的手毬葉及尤加利，去除多餘的葉子，再製作從帽盒中延伸出的感覺。

9 將帽盒前蝴蝶結作調整後即完成。

彷彿在玻璃罩內的小甜點，有著浪漫甜美的氣息。以薰衣草紫的玫瑰，搭配紫色繡球花及粉色米香。蓋上玻璃罩的不凋花，可以防止灰塵，也不會碰傷花朵。高雅浪漫的色調，營造出柔和的氛圍，小巧低調的設計，更顯得花禮的精緻。在約會時，不經意的將花禮拿出來，更能製造浪漫的驚喜小確幸。

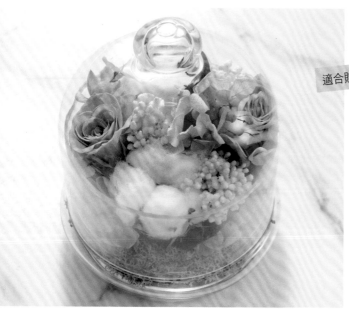

適合贈送女性朋友・約會・結婚・拜訪

15

不凋花玻璃盅

Preserved Flower in Glass

🅐 包裝材料／乾燥花用海綿・玻璃花器・＃26鐵絲・花藝膠帶
花材／薰衣草紫色玫瑰・紫色繡球花・粉色米香・紅色桂花葉・綠色馴鹿苔・棉花

TIPS／若不凋花上有灰塵，請使用吹風機冷風，輕輕將灰塵吹掉。在保存恰當的環境，不凋花可以維持三年，甚至更長時間。

How to make

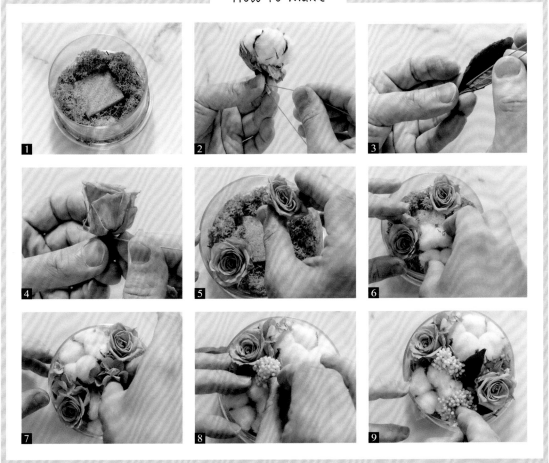

1 將乾燥花用海綿切一小塊，放置中間，並以膠黏上固定，四周鋪上馴鹿苔。

2 剪下兩朵棉花，保留棉花枝幹，纏繞上一小段＃24鐵絲，包覆花藝膠帶。

3 剪下一小段＃24鐵絲，將鐵絲彎折成小U形，從紅色桂花葉的頭端插入，並纏繞上鐵絲，包覆花藝膠帶。

4 拿一小段＃24鐵絲，從玫瑰花托中間輕輕插入，並纏繞上鐵絲，包覆花藝膠帶。

5 將兩朵玫瑰花，分別插在兩端。

6 將兩朵棉花，分別插至玫瑰的兩側。使用過花藝膠帶後，手上會有些許的黏著，將手擦拭過後再拿棉花，防止沾黏上棉花表面。

7 將繡球花分別剪好小朵，補插在玫瑰與棉花之間。

8 將粉色米香剪下小段，分別插入適當空間內。

9 纏上鐵絲的紅色桂花葉，插入並留住些許上端，在紫粉色包圍之下，紅色桂花葉有著畫龍點睛的焦點。

Korean Style Flower Wrapping

韓式花藝風格解說 ◀

Chapter 2

01

清晰舒服的色系散發春日氣息，水藍色與白綠色的花卉相互搭配，呈現出柔和的感覺。在雪梅、尤加利與小盼草線條的牽引下，花束整體表現安靜中帶點活潑。

冷色調花束

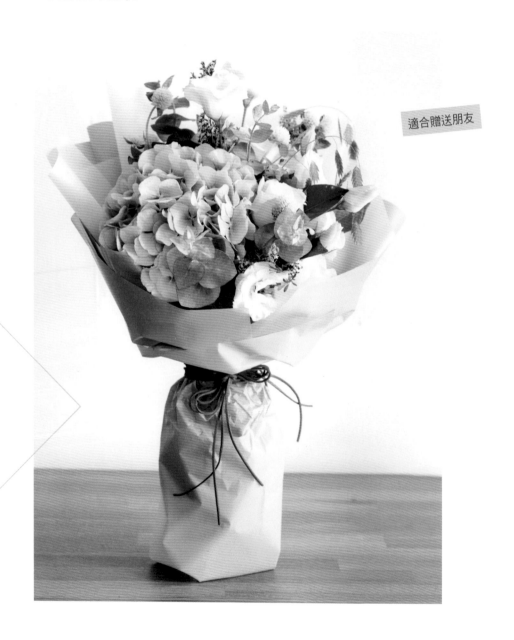

適合贈送朋友

Cold Color

花材區分：塊狀花材‧點狀花材‧線狀花材

塊狀花材：繡球花‧玫瑰‧洋桔梗

線狀花材：雪梅‧尤加利‧小盼草

點狀花材：千日紅

TIPS／如果要加入不同色系，不建議加入深色系如紅色、紫色。

可以抽出些白色系，使用大量的藍色搭配綠色包裝紙，更顯高雅。

炎熱夏季是檸檬盛產的季節，運用檸檬切片作為裝飾，搭配上白綠色系的花材，在
尤加利與聖誕玫瑰線條隱約的層次襯托下，更顯整體豐富感。

02

檸檬盆花

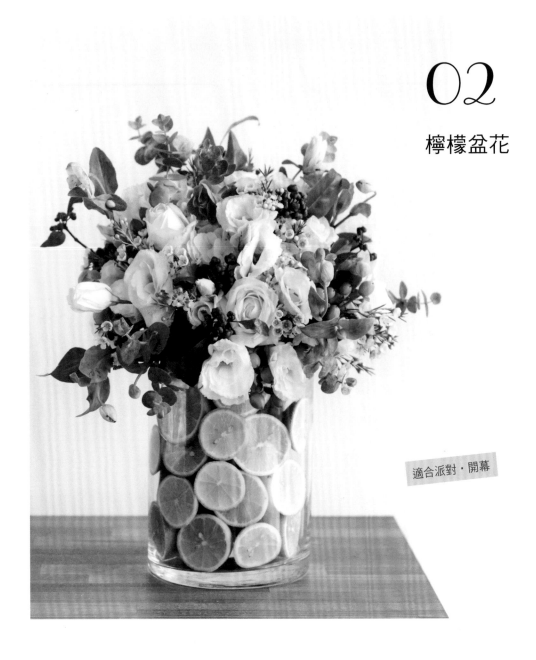

適合派對‧開幕

Lemon and Flower Arrangement

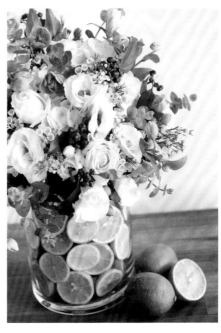

花材區分：塊狀花材・點狀花材・線狀花材

塊狀花材：玫瑰・洋桔梗

點狀花材：雪梅・火龍果

線狀花材：尤加利・聖誕玫瑰

TIPS／如果要加入不同色系，不建議加入淺色系如淺黃色。
在盆花上加入些許水果，讓整體更顯豐富。

猶如童話世界裡的水晶球，有著公主般的夢幻，在花材運用選擇上，使用了不凋花及乾燥花、手作花，搭配上夢幻浪漫粉色系及紫色系，展現出少女般的可愛甜美感，很適合當作居家擺飾。

03

玻璃花球

適合贈送女性朋友・開幕・居家擺飾

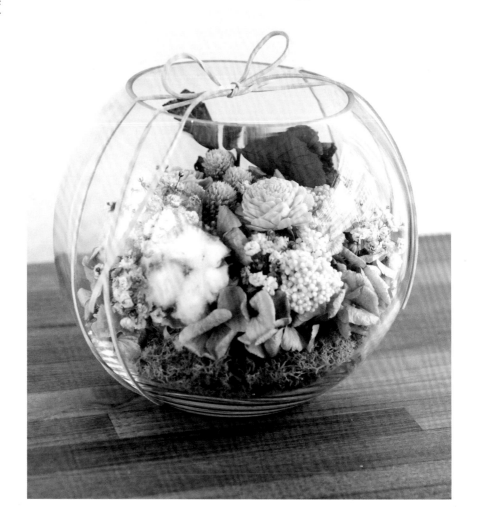

Flowers in Glass Bowl

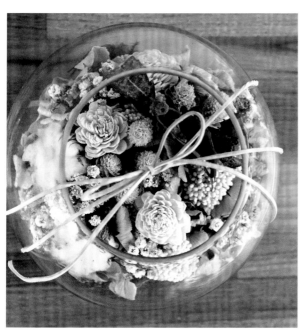
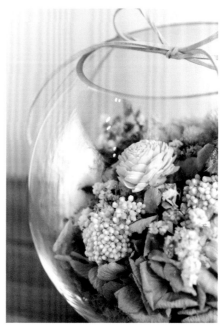

花材區分：塊狀花材・點狀花材・線狀花材

塊狀花材：繡球花・棉花・手作花

點狀花材：滿天星・米香・千日紅

線狀花材：橡果葉

TIPS／配合圓球花器，在搭配選擇花材時，盡量以塊狀花打底。
淡色系有著清晰舒適感，加上深色系點綴有突顯整體作用，但不適合過多。

彷彿在森林的大樹裡長出的花草，運用多種綠色葉材及果實，再添加紫色洋桔梗在
綠葉中穿梭。兔尾草毛茸茸的討喜模樣從中跳出，再以樹皮素材繫上麻繩，更帶出
自然原始的形象，最後以常春藤纏繞，表現出自然的一面。

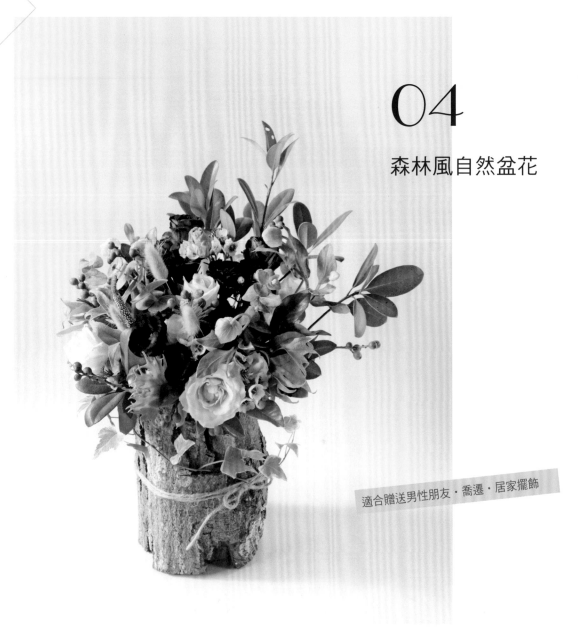

04
森林風自然盆花

適合贈送男性朋友・喬遷・居家擺飾

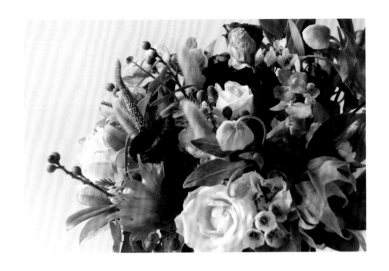

Woodland Arrangement

花材區分：塊狀花材・點狀花材・線狀花材・不規則花材

塊狀花材：玫瑰花・洋桔梗

點狀花材：蠟梅・石斑果・千日紅

線狀花材：追風草・尤加利・聖誕玫瑰

不規則花材：魚尾山蘇・常春藤

TIPS／選擇塊狀花盡量選偏中小型，選完主花後配花也注意無需太多。
　　　綠色加白色為對比色，再加入深紫色搭配就要技巧性的穿梭，整體才會
　　　有協調感。

春天的顏色以淺色系為主，運用淺色系的鬱金香、陸蓮搭配淺粉色桔梗，組合成柔和的感覺，加上多層次綁法，讓尤加利線條跳躍其中，牛皮紙包裝襯托出春日與浪漫，展現初春季節的氛圍。

適合贈送女性朋友・生日

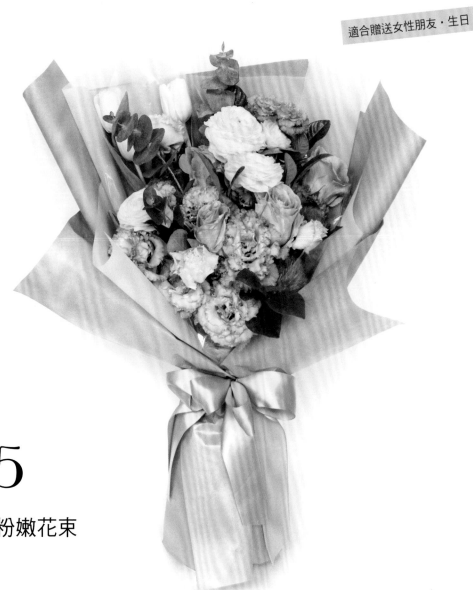

05

春天粉嫩花束

花材區分：塊狀花材・線狀花材

塊狀花材：陸蓮・玫瑰花・洋桔梗

線狀花材：鬱金香・尤加利・聖誕玫瑰

TIPS／適合加入點狀的花材如：蕾絲花・深山櫻・藍星花等。
　　　包裝時先使用磨砂紙，外側再包覆一層牛皮紙，製作出層次感。

Spring bouquet

燭台的典雅襯托出花材的優雅，在派對上，花卉是不可缺的主角之一，白綠相互輝映，盛開的玫瑰搭配上優美如蝴蝶般的蝴蝶蘭，駐足於花草間，在尤加利自由的線條姿態下，更顯出自然美感，迎接一場華麗的盛宴。

06

白綠蝴蝶燭台

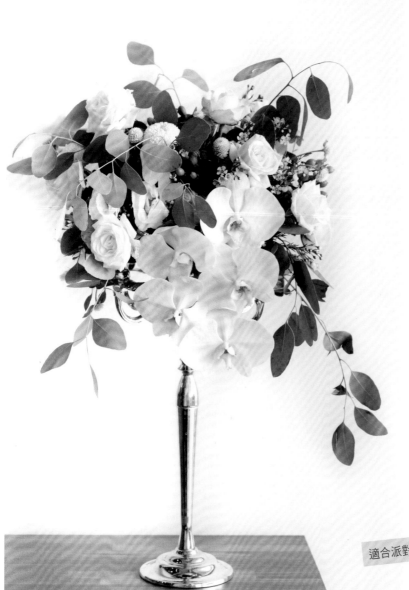

適合派對・婚禮・生日宴會

Candle Stand Arrangement

花材區分：塊狀花材・線狀花材

塊狀花材：蝴蝶蘭・洋桔梗・玫瑰花・乒乓菊

點狀花材：蠟梅・火龍果・千日紅

線狀花材：尤加利

TIPS／花材色系如果是淡色系，切記勿加入深色系花材。
　　　宴會時燈光較昏暗，建議花材選擇盡量偏亮色系。

乾燥花也像似新鮮花束一般的鮮豔，選用綠色的繡球花搭配紫色星辰花，與相間其中的橡樹葉、玫瑰果，加上像似跳脫出整體的芒其，在黑色及白色層次包裝紙下，花束顯得大器且輕巧，形成自然風格的花束。

07

簡約乾燥花束

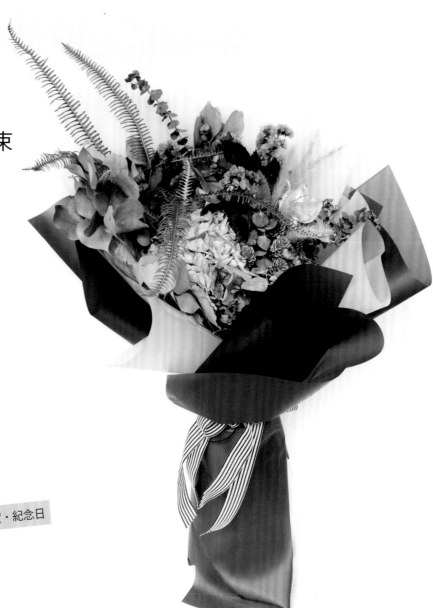

適合贈送朋友・生日祝賀・紀念日

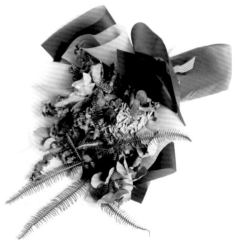

Dried Flower Bouquet

花材區分：塊狀花材·線狀花材·不規則花材

塊狀花材：繡球花

點狀花材：星辰·玫瑰果

線狀花材：尤加利·橡樹葉

不規則花材：芒其

TIPS／乾燥花在紮綁時須注意整體層次，手感與鮮花不相同。

　　　　清潔乾燥花，請勿以濕布擦拭，以吹風機輕輕將灰塵清除即可。

鬼怪在女主角畢業時送的花束，新鮮素材搭配乾燥素材，以簡單的兩種花材作為搭配。棉花雲朵般討喜的外型，相當受到女性朋友喜愛，尤加利自由伸展的姿態，散發出獨特的香氣。在一柔一剛，相互中和下，形成簡潔卻有別於一般花束的感覺。

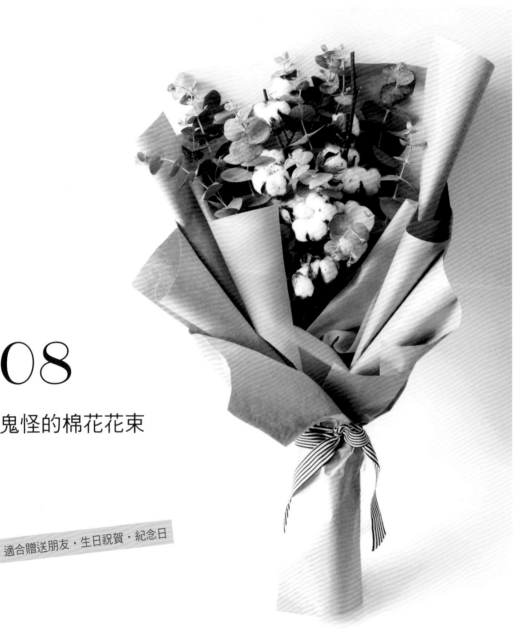

08

鬼怪的棉花花束

適合贈送朋友・生日祝賀・紀念日

Cotton Bouquet

花材區分：塊狀花材‧線狀花材

塊狀花材：棉花

線狀花材：尤加利

TIPS／乾燥花在綁時須注意整體層次，手感與鮮花不相同。
　　　　清潔乾燥花，請勿以濕布擦拭，可以吹風機輕輕將灰塵清除即可。

09

千日紅甜筒花束

輕巧可愛的甜筒花,將包裝紙捲成甜筒狀,千日紅染成藍色,搭上深粉色、淺粉色、白色,色彩繽紛擄獲少女心。在無需在意給水的情況下,依然保有原色而自然形成乾燥花,很適合當小禮物或伴手禮。

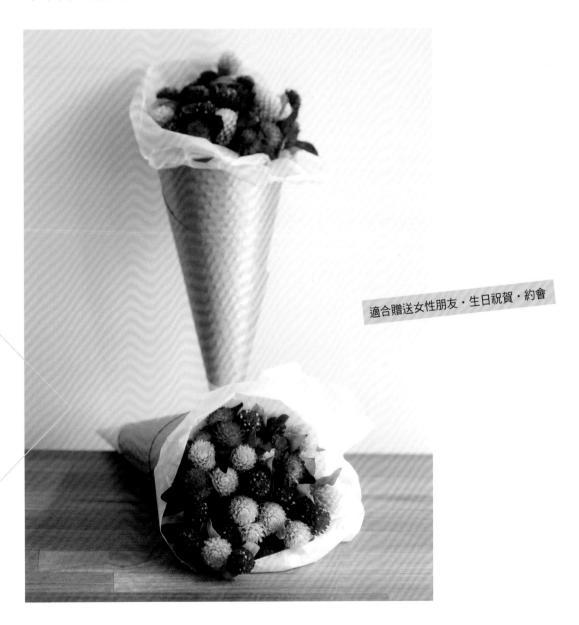

適合贈送女性朋友・生日祝賀・約會

Ice Cream Cone Bouquet

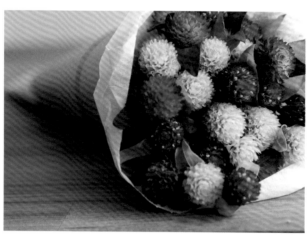

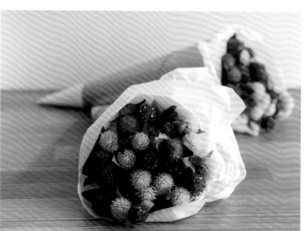

花材區分：點狀花材

點狀花材：千日紅

TIPS／在製作捲筒時，紙張挑選相似甜筒餅乾的格子花樣。
　　　 使用鮮花噴漆，有多種顏色可以選擇。

花球樹結合不凋花、乾燥花、手作花三種素材，彷彿將一棵有花的樹帶回家。春天的顏色，淡淡的粉淡淡的白，有點浪漫有點優雅，展現出些許甜美的可愛感，以這樣的結合表現自然風格。圓圓的花樹球，意味著圓圓滿滿，同時又散發著浪漫、柔和氛圍的花藝擺飾。

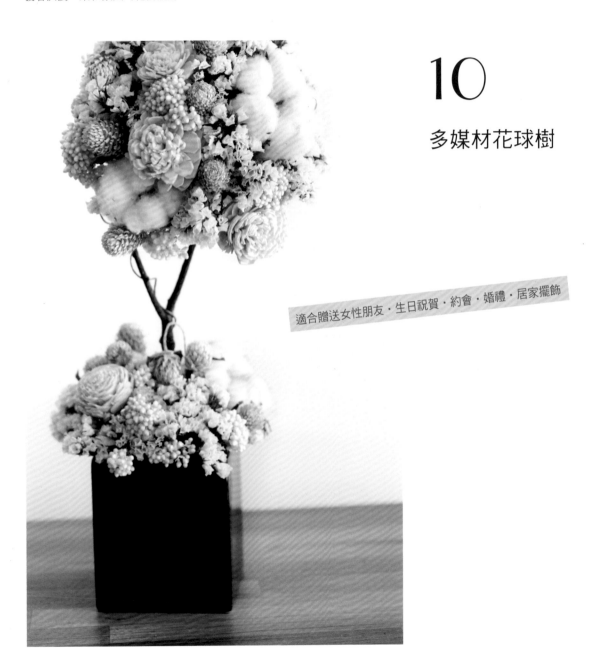

10

多媒材花球樹

適合贈送女性朋友・生日祝賀・約會・婚禮・居家擺飾

Flower Tree

花材區分：點狀花材・塊狀花材

塊狀花材：棉花・手作花

點狀花材：千日紅・米香・星辰

TIPS／花球樹也可以製作鮮花型，海綿則須使用插花海綿。

　　　不凋花、乾燥花放久都會有灰塵，需要定期清潔，以吹風機的小冷風清潔。

11

祝賀花束

祝賀新鮮人即將踏入職場，以純淨典雅的淺藍色繡球花當主花，搭配朝氣蓬勃的黃色天鵝絨，及散發著精油香氣的尤加利，營造出全新開始的氛圍。包裝紙選用白色磨砂紙，以層次堆疊方式，襯托出花束簡潔有力的主題，也給新鮮人邁向嶄新未來的鼓舞。

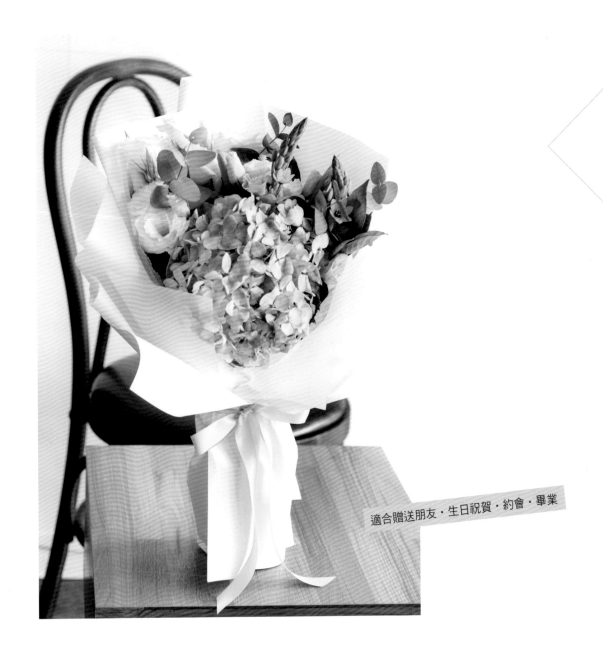

適合贈送朋友・生日祝賀・約會・畢業

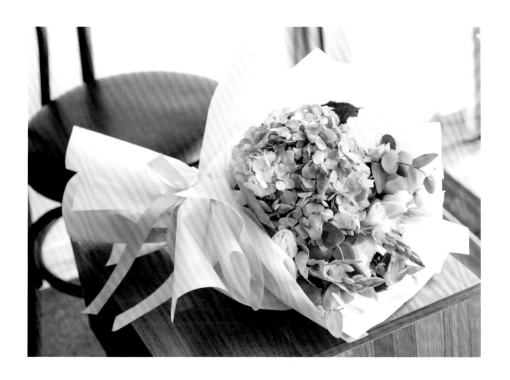

Congratulations Bouquet

花材區分：塊狀花材・線狀花材

塊狀花材：繡球花・洋桔梗

線狀花材：尤加利・天鵝絨

TIPS／綁花時，注意花面層次，切記正面有層次的綁法，這樣看起來才有分量。
　　　　包裝紙採層次摺法，無需將紙壓出摺痕。

將黃色與白色明度對比搭配，黃色代表活力燦爛也有著思念，白色則代表純潔乾淨。亮麗的黃色海芋穿梭於白綠色繡球花之間，展現出精神洋溢的氣息，同時也傳遞對彼此的思念之情。

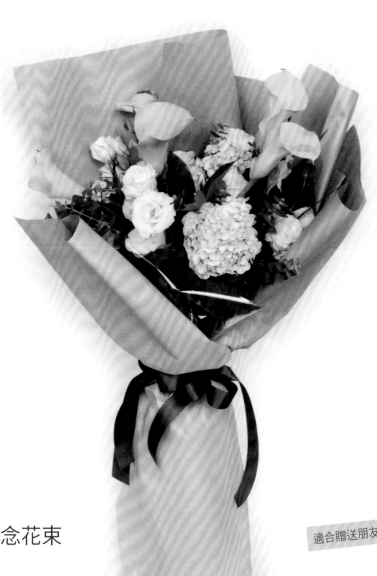

12

黃色思念花束

適合贈送朋友・生日祝賀・約會

花材區分：線狀花材・塊狀花材

塊狀花材：繡球花・玫瑰花・洋桔梗

線狀花材：海芋・尤加利

TIPS／包裝紙拉長，將更顯出花束的大，有助於視覺效果，或選擇白色系或咖啡色
　　　系的包裝紙。製作時，海芋的線條若拉過長，可以將尤加利同時拉高。

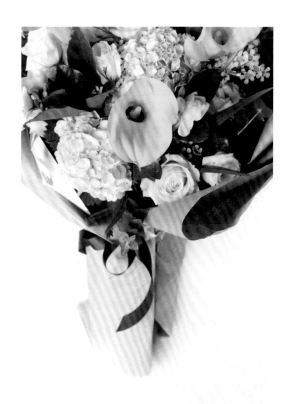

Yellow Bouquet

13

乾燥花卡片

有別於母親節送康乃馨，可以送上乾燥花作的卡片，作出全世界僅有一張的卡片，而這張特殊的卡片，也可以送給情人或家人、朋友永久保存，這就是乾燥花的優點，也將會是最特別的禮物。

適合贈送朋友・生日祝賀・特殊節日

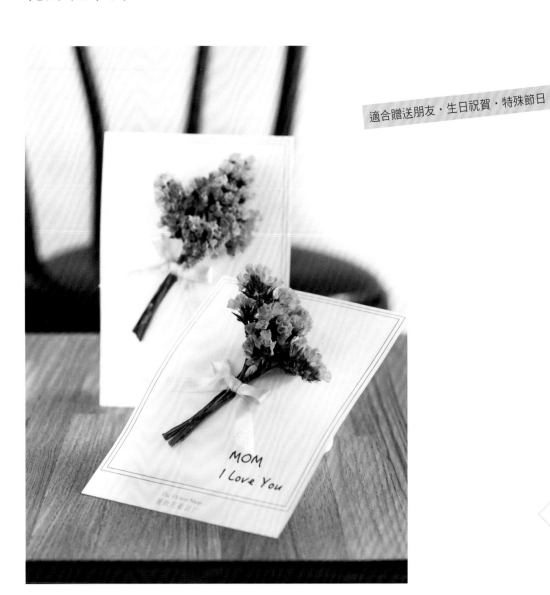

Flower Card

花材區分：點狀花材

點狀花材：星辰

TIPS／選用磅數較重的紙，觸感比較好。
　　　乾燥花製作須於通風處倒掛，切勿曝曬陽光。

以淺色系的花材為主，搭配灰色包裝紙，典雅卻不減浪漫，展現出粉色玫瑰的甜美
優雅。尤加利的延展、洋桔梗與蠟梅的互相搭襯，無刻意強調花卉，卻依然發揮效
果，很適合當約會小禮物。

14

約會小花束

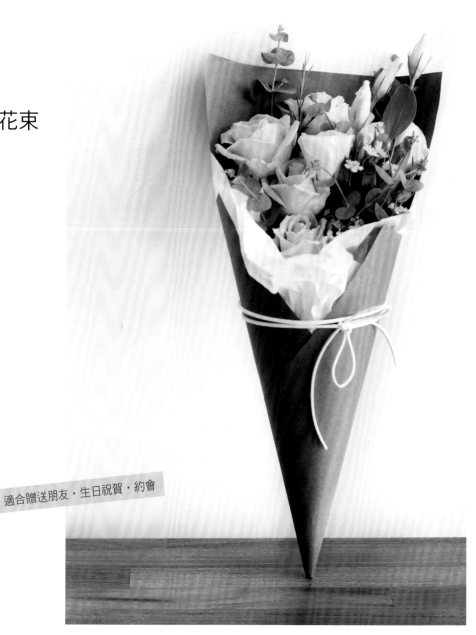

適合贈送朋友・生日祝賀・約會

Bouquet for Date

花材區分：點狀花材・塊狀花材・線狀花材

塊狀花材：玫瑰花・洋桔梗

點狀花材：蠟梅

線狀花材：尤加利

TIPS／花束與甜筒分為兩個個體製作。

也可以選擇淺紫色搭配淺粉色系，這兩種顏色相當受女性青睞。

染色的圓葉尤加利，在黃色海芋線條襯托之下，有了秋天的感覺，優雅線條的海芋
及尤加利自在的延展姿態，表現出大自然風格，在層次分明的包裝下，卻有著深咖
啡色包裝紙的穩重感覺。

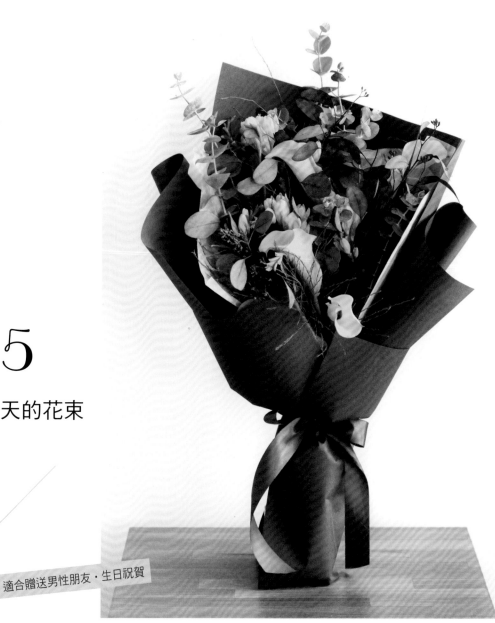

15

秋天的花束

適合贈送男性朋友・生日祝賀

Autumn Bouquet

花材區分：不規則花材

不規則花材：海芋・小蒼蘭・尤加利

TIPS／包裝紙有點硬度，在作多層次時要注意有無留下摺痕。
　　　　可以再加些橘色系的花，讓花束整體層次更分明。

제임스 오빠의
즐겁게 배우는 화예

Liz Flower Florist

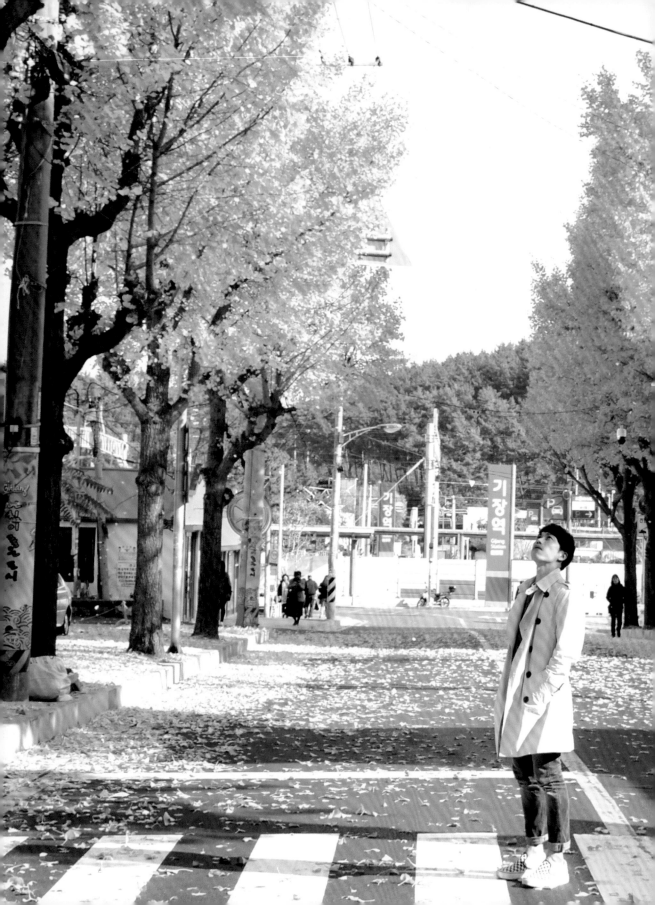

Flowers of My Life

生活行走＆花草事

Chapter 3

South Korea Travel Guide

韓國旅遊分享

　　為什麼我會喜歡韓國呢？在我眼裡的韓國，和台灣有好多的相似點，例如韓國的街道、偏重口味的韓國料理、路邊攤……都和台灣很相近。

　　在氣候上，韓國屬於大陸性氣候四季分明，春季從三月到五月，氣候溫暖、春暖花開；夏季從六月到九月炎熱潮濕，秋季從九月到十一月天氣溫和、早晚溫差大；冬季從十二月到隔年三月中旬，因為氣候受西伯利亞冷空氣影響，相當寒冷。韓國四季分明，所以，每個季節去韓國看花看草看自然風景，都會有不同感受，美食也一定不能錯過！

　　去韓國旅遊也相當方便，因為在地鐵站都有中文標示，在景點或部分餐廳菜單也有中文。以前韓國也會使用漢字，在2005年之前，韓國的首都稱為漢城，而當時的市長宣布，將漢城的中文譯名改為音譯的首爾，同時，也漸漸去漢字化。但這幾年，受中國大陸觀光客影響，韓國為了方便觀光民眾，在景點及街道上，都有說中文或英文的免費諮詢服務，站在觀光客的角度是一項相當貼心的服務。現在在明洞逛街，就像在台灣的西門町一樣，從頭走到尾，使用中文就可以，所以不懂韓文也可以暢通無阻。

　　從台灣到首爾，我偏好從松山機場飛首爾的金浦機場，這樣比仁川機場到市區省了大約十五分鐘的路程。以下分別是我去首爾及釜山排的行程資料，提供給你參考：

首爾行程

第1天 松山機場→金浦機場→機場快線至弘大轉至梨大的飯店→晚餐孔陵一隻雞

第2天 早餐ISAAC→明洞（424淺藍線，5號出口兌換韓幣＋明洞大教堂）→午餐柳家辣炒雞＋雪冰설빙明洞店吃草莓雪冰→會賢（425淺藍線，南大門買兒童服）→清溪川（132深藍線）→光化門→首爾（133藍線，樂天超市購物）→弘大（239淺綠線）→晚餐弘大合井哈哈401烤肉

第3天 早餐土俗村蔘雞湯（景福宮327橘線）→孝子麵包店→通仁市場→午餐摩西年糕鍋or福井食堂→通義洞咖啡街→景福宮→三清洞（安國328橘線）→BEANSBINS吃鬆餅→北村八景→仁寺洞→梨大→晚餐火飯

第4天 早餐梨大Queens Bagel or BEANSBINS→梨花大學→惠化（420淺藍線）→午餐建大柳家春川炒雞→馬羅尼矣公園→駱山公園梨花洞壁畫村→東大門歷史文化公園（205綠線）→晚餐東華飯店炸醬麵→東大門DDP看夜景

第5天 早餐ISAAC→東大門歷史文化公園（205綠線）→午餐廣藏市場（129藍線）→市廳→德壽宮（德壽宮石牆路）→美術館→新沙洞→晚餐新沙洞烤肉店

第6天 早餐ISAAC→汝矣島（527紫線）→汝矣漢江公園→63大廈→鷺梁津水產市場（汝矣渡口527汝矣島換9號咖啡線到鷺梁津）→午餐鷺梁津吃海鮮→弘大商圈（239綠線）→晚餐新村五花肉

第7天 早餐BEANSBINS鬆餅→整理＆寄放行李→合井→午餐公分炸雞CM Chicken→取行李前往金浦機場

釜山行程

第1天 桃園機場→金海機場→機場輕電車至沙上站（227綠線）→西面站（119橘線）→換橘線至札嘎其站（110橘線）→晚餐八色烤肉南浦店팔색삼겹살→哈密瓜冰 CAFE CLOUD BAM

第2天 早餐B&C麵包店→甘川洞文化村（札嘎其3號搭巴士或對街西區廳）→午餐七七肯德炸雞→松島天空步道（樂天超市旁搭6、30、71南浦站영도대교（남포역）→晚餐荒謬的生肉（엉터리 생고기）

第3天 廣安（209廣安站）→金蓮山站（210冬柏站3出口）→午餐世峰村土豆排骨湯→冬柏站（204冬柏站3出口）→海雲台（203海雲台站）→晚餐海雲台市場內老紅蒸餃刀削麵→冬柏the bay101夜景

第4天 早餐Check in Busan咖啡店→龍頭山公園→中央站40階梯文化→午餐奶奶伽倻小麥冷麵→釜田車站→Brwon Hands百濟咖啡館（113釜山站7出口）→晚餐海物天地（已關閉）→雪冰

第5天 早餐南浦Check in Busan（地鐵南浦洞站七號出口）→午餐（買東西在火車上吃）→機張日內站→WAVEON咖啡館→晚餐元祖豬腳

第6天 早餐Isaac→釜山大學→午餐鳳雛燉雞→西面→晚餐西面豬肉湯飯→樂天超市

第7天 早餐RBH&MOMOS咖啡店（127溫泉場站2出口）→梵魚寺（133梵魚寺站）→午餐清松石磨豆腐鍋→前往梵魚寺（133）Beomeosa（범어사）（捷運一號梵魚寺出來轉公車90號，上山下山同一站牌視為循環公車）→晚餐扎嘎其市場海鮮

第8天 整理行李→金海機場

行前準備・物品攜帶&注意事項

護照&簽證 持台灣護照及香港特別行政區護照可30天免簽證,護照有效日期半年。

時差 韓國全國同屬一個時區,格林威治標準時間+9小時,所以比台灣快一小時。

外幣 每人美金現金不得超過五千元(旅行支票或匯票金額不限),新台幣現金不得超過四萬元。各式鎳幣不超過25個。 韓國對金幣、金錶、項鍊……等金質物品,管制非常嚴格,如非必要儘量少帶,避免通關手續繁雜,而影響旅遊行程。(貨幣兌換匯率:美金1元=約韓圓1110圓,台幣1元=約韓幣36元)。

行李 最好分為托運行李及隨身行李兩種,航空公司規定每人免費托運行李總重量不得超過30公斤,超過需付超重費。

用品 全世界為響應環保,韓國所有飯店均不提供個人之盥洗用具;所以旅客請自行攜帶盥洗用具(如:毛巾、牙刷、牙膏、香皂、洗髮精……等)、遮陽防曬用具(如:遮陽帽、太陽眼鏡及防曬乳液……等)、拖鞋、相機等。

季節&衣物 東北亞地區氣候與台灣相似,但在冬季氣候較為寒冷,請攜帶合適衣物,以輕便為宜。 春季(三至五月)氣候溫暖,但風吹得有點大,平均溫度約攝氏四度,應攜帶穿著較好穿脫之衣物、能擋風及保暖之外套,如厚夾克、毛衣、大衣、圍巾、手套、帽子……另因氣候乾燥,須帶面霜、護唇膏、乳液等,以防皮膚乾裂。

電壓 韓國電壓為110及220伏特兩種,電線插座為兩孔圓形崁入式,建議可自行攜帶轉換插頭及變壓器。

其他 1. 航空公司規定每人免費拖運行李總重不得超過30公斤。

2. 可準備購物袋或手提行李箱,到賣場瘋狂採購時可以裝入購買物品。

3. 準備兩吋照片兩張、護照影本及身分證影本,以防護照遺失補辦備用。

4. 入境要填寫韓國入出國申告書及海關申報單(同一家族可以只寫一張)。

首爾&釜山的景點‧美食分享

The Real Red beans 小赤豆소적두

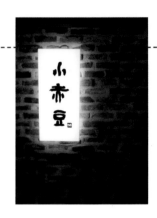

位於三清洞北村韓屋附近的小赤豆，外觀是韓屋設計，當午後的陽光灑下來，待在窗邊格外的舒服。小赤豆主打紅豆甜品，使用韓國的銅碗及餐具，更有韓風感覺。紅豆牛奶冰是招牌冰品，有機會來韓國三清洞，別忘了來吃吃看。

‧地址：서울시 종로구 북촌로5길 58 / 首爾市 鍾路區 北村路5街 58
‧交通：地下鐵3號線安國站1號出口
‧電話：+82-2-735-5587
‧營業時間：11：00至22：00（星期一至日）

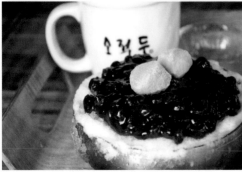

Coffee Smith 커피스미스 가로수길점

Coffee Smith在韓國是知名的咖啡連鎖店，在各個景點基本上都會有，每家店最大的特色就是挑高的建築，門面都是大片的落地窗，相當特殊醒目，內部的裝潢則是以工業風為主。店裡不定時會更換菜色，下方圖片是在梨泰院店的餐食。

· 地址：서울시 용산구 이태원로 153 / 首爾市 龍山區 梨泰院路153
· 交通：地下鐵6號線梨泰院1號出口
· 電話：+82-2-3445-3372
· 營業時間：09：00至01：30

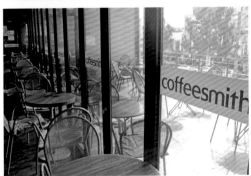

BeansBins Coffee빈스빈스 이대점 梨大店

我最愛的一家咖啡店，同時也是知名咖啡連鎖店，在各個鬧區都有一家。鬆餅是店裡的招牌商品，外酥脆內鬆軟，口感相當美味，是我每次到韓國一定要造訪的一家店。尤其是草莓季的時候，別忘了點份草莓鬆餅，相當值得回味。

- 地址：서울시 서대문구 이화여대길43 2층 / 首爾市 西大門區 梨花女大街43 2樓
- 交通：地下鐵2號線梨大站2號出口，也可以在新村地上站1號出口
- 電話：+82-2-364-0924
- 營業時間 ：07：30至24：00

CAFÉ 10 O'CLOCK 카페텐어클락

位於景福宮側門，緊鄰孝子路及咖啡街，扁長型建築物相當有特色。一樓為點餐區及女裝服飾店，點完餐可以搭電梯到二樓或三樓用餐，開放式的窗台視野相當好，在馬路邊微風徐徐吹來，可以靜靜的享受彩虹蛋糕及咖啡。

- 地址：서울시 종로구 자하문로31 / 首爾市 鍾路區 紫霞門路31
- 交通：地下鐵3號線景福宮站3號出口
- 營業時間 ：09：00至23：00

onion 어니언

聖水區早期都是汽車維修的工廠，位於工業區裡，沒有過多的裝潢，而是保留原始的隔間及不變的建築模樣。店內採自助式點餐，用餐區是超大的極簡長桌，桌上都相當貼心地附有插座，店裡也有wifi。二樓為露天開放區及麵包製作部，可以選擇來這吃早餐，或悠閒度過下午時光。

- 地址：서울시 성동구 아차산로9길 8 / 首爾市 城東區 阿且山路9街 8
- 交通：地下鐵2號線聖水站2號出口
- 電話：+82-70-7816 2710
- 營業時間 ： 週一至週五8：00至22：00・週六日10：00至22：00

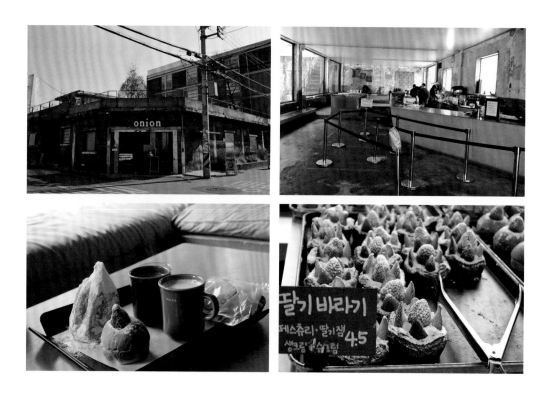

The Bay 101더베이101

The Bay 101擁有釜山絕美的夜景之一，當燈火漸漸通明，坐在碼頭開放空間享受微風吹來，看著對面海雲台的黃金地段高樓，極為自在愜意。吃著炸鮮魚條、薯條配絕美夜景，當作一天行程的Happy End吧！

- 地址：부산시 해운대구 동백로 52 / 釜山市 海雲臺區 冬柏路52
- 電話：+82-51-726-8888
- 時間：08：00至24：00
- 交通：地鐵冬柏站一號出口

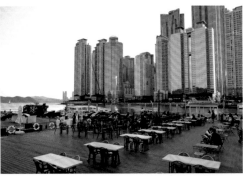

할매가야밀면 奶奶伽倻小麥冷麵

韓國的冷麵是有名的，位於南浦洞最熱鬧的光復路巷弄內，這條街好逛好買，當走累了肚子也餓的時候，很容易就找到這家店。這家在釜山也是名店之一，店內只賣三樣商品：水冷麵、乾辣冷拌麵、蒸餃，麵食有分大份、小份。

- 地址：부산시 중구 광복로 56-14 / 釜山市 中區 光復路 56-14
- 交通：地下鐵1號線南浦站7號出口
- 電話：+82-51-2463314
- 營業時間：10：30至21：30

Brown Hands Design Cafe
브라운핸즈 디자인 카페（백제카페）百濟咖啡

位於釜山站草梁洞的百濟咖啡，外觀是棟西洋建築，在1922年有位韓國人在此設立五層樓的西洋古典風格建築物，曾經是釜山第一個綜合醫院，於1932年關閉後，此棟建築換了很多老闆，也經歷過中國餐館蓬萊閣、日本曉部隊的軍官宿舍，解放後又用於治安隊辦公室，及中華民國領事館。1953年後改為新世界結婚殿堂，但在1972 年被燒毀，第五層樓被拆除，現為四層樓的商業大樓。咖啡店內保留原始建築牆面，以簡潔的工業風擺設營造簡約風，進門後就有種穿越時空的感覺，裡面保留當時的牆面及地磚，連開關都很復古，保留所有建築的陳舊感，來釜山可以來這坐一個下午。

- 地址：부산시 동구 중앙대로209 길 16 / 釜山市 東區 中央大路209番街 16
- 交通：地下鐵1號線釜山站7號出口
- 電話：+82-51-4640332
- 營業時間：10：00至23：00（全年無休）

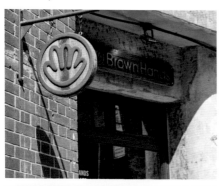

청송맷돌순두부 清松石磨豆腐鍋

來到釜山的梵魚寺，都會經過的一家豆腐鍋店，建議先去梵魚寺回程下山公車處下車，往下走就會看到清松石磨豆腐鍋。這家豆腐口感鮮嫩，多樣小菜讓人驚豔，鍋內的豆腐看似不起眼，但吃過後真的會讓人懷念，尤其泡著飯吃更是美味，店內小菜還可以無限供應。

・地址：부산광역시 금정구 청룡동 30-14
・交通：地下鐵1號線梵魚寺站5號出口或公車梵魚寺站下車
・電話：+82-51-358-3100
・營業時間：10：00至22：00

gotaek1939 고택 1939

韓屋建立於1939年，古樸矮牆搭配時間久遠的韓屋，若不特別留意也不會注意到。在巷弄裡的老房，由年輕人再次賦予老屋新生，以韓屋為特色的酒吧咖啡館，主要以夜間酒吧消費為主，當然也有提供咖啡、蛋糕的下午茶。但因為韓屋老舊怕被破壞，所以不接受兒童客人，低消為5000韓圓以上。

・地址：부산시 동래구 충렬대로179번길 5 / 釜山市 東區 忠烈大路 179番街 5
・交通：地下鐵1號線東萊站2號出口
・營業時間：12：00至02：00

🍴

초량1941 草梁1941

在韓國第二大城釜山，因為曾為日本的殖民地，所以在釜山都可見當時遺留的日式建築。位於釜山草梁山上，建立於1941年，是釜山人才知道的秘密景點。白天是人氣咖啡店，販賣牛奶相關飲品、冰品甜點等，到了夜晚就化身酒吧，供應自釀的啤酒。白天可以遠眺釜山港及廣安大橋，與夜晚景色大不相同，內部空間皆為歷史，所以不接受兒童客人。

・地址：부산시 동구 망양로 553-5 / 釜山市 東區 望洋路 553-5（草梁洞845）

・電話：+82-51-462-7774

・營業時間：12：00至24：00（Milk Open至18：00 / Beer Open 18：00起）
　　星期一及日休息

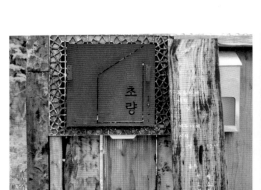

엉터리 생고기 荒謬的生肉

非常推薦喜歡大口吃肉的朋友前來，一人10,000韓圜烤肉吃到飽，相當於台幣280元左右，豬肉、大醬湯無限供應，自助區還有沙拉及泡菜、生菜等，其他餐點如蒸蛋、冷麵則需再加點。於釜山BIFF廣場及西面、首爾都有分店，是非常便宜划算的選擇。

- 地址：부산광역시 중구 비프광장로 18 지번 2F /（釜山中區BIFF廣場路 18 2F）
- 電話：+82-51-256-3003
- 營業時間：11：30至23：00

설빙 부산본점 雪冰釜山本店

在韓國有很多分店的雪冰，最早是在釜山發跡。店裡會配合季節推出限定商品，如草莓、哈密瓜、抹茶等。灑滿黃豆粉的麻糬豆粉冰，是店裡的經典，冰裡還有小塊的麻糬及杏仁片，淋上煉乳風味絕佳。麻糬豆粉吐司也是經典，酥脆的表面，搭配黃豆粉及麻糬、杏仁片，相當美味。雪冰在韓劇場景裡，也是常常會出現的店家之一。

- 地址：부산시 중구 광복로 54-2 2~4 층 / 釜山市 中區 光復路 54-2 2至4樓
- 營業時間：10：30至22：30（假日至11：00）

How to make

韓式煎豆腐두부부침

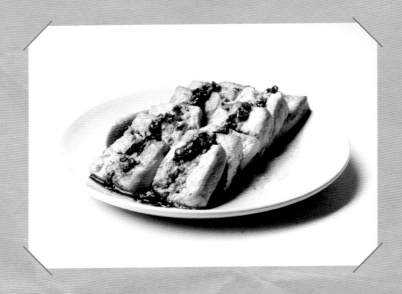

材料
豆腐 1塊
鹽 少許

醬料
醬油 2大匙
糖 1匙
辣椒粉 1大匙
芝麻油 1匙
蔥花 1大匙
蒜泥 1匙
芝麻 1匙

1 將豆腐切成片約1至1.5cm厚，瀝乾後抹上少許鹽，醃上數分鐘，以紙巾再次擦乾豆腐。

2 起油鍋將豆腐一片一片入鍋，煎至兩面呈金黃色。

3 將所有醬料加入調成醬汁，淋在煎好的豆腐上後即完成。

How to make

糖餅호떡

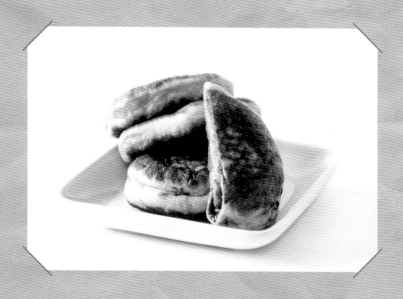

材料

高筋麵粉 200g（約1.5杯）

糯米粉 80g（約1杯）

糖 1匙

鹽 1小匙

酵母 5g

溫水 150ml

沙拉油 1大匙

醬料

黑糖

肉桂粉

1 將高筋麵粉、糯米粉、糖、鹽及酵母粉全部一起拌好，再慢慢加入溫水，一邊加一邊攪拌，並揉成麵團，最後加入沙拉油拌勻。

2 以保鮮膜蓋上麵糰，發酵一小時。

3 將麵糰等分6至8份，將麵糰揉成圓形壓扁後，包入黑糖粉及肉桂粉收成餅狀。

4 平底鍋內倒入沙拉油，待油熱，將糖餅兩面煎成金黃色後即完成。

手作韓食

How to make

乾拌韓式泡麵비빔냉면

材料（約一人分量）

韓式泡麵 1包
杏鮑菇 1條
洋蔥 4/1塊
黃豆芽 1小把
蔥花 2大匙
沙拉油 1匙
芝麻油 1匙

醬料

辣椒醬 1匙
辣椒粉 1匙
糖 1匙
胡椒粉 少許

1 先將醬料全部調和好。

2 水滾後將泡麵煮好撈起，將杏鮑菇、洋蔥、黃豆芽燙熟撈起。

3 熱鍋倒入沙拉油及芝麻油爆香蔥花，再倒入醬料拌勻。

4 將醬料拌入步驟2後即完成。

麵疙瘩蔬菜辣湯고추장수제비

材料（約兩人分量）

麵團：中筋麵粉240g・水150ml・鹽0.5小匙・沙拉油1大匙

湯底：魚乾約10隻・昆布約15公分大・水1公升（也可以去韓國超市購買煮高湯的湯包回來熬煮）

醬料

辣椒醬　1.5大匙

辣椒粉（細）0.5大匙

醬油　0.5大匙

蒜泥　0.5大匙

菜料

馬鈴薯　1個

胡蘿蔔　1/2個

洋蔥　半顆

節瓜　1條

紅辣椒　1條

青辣椒　1條

蔥　少許

1 將中筋麵粉、鹽混合水揉勻後，抹上沙拉油，放置容器蓋上保鮮膜，放置冰箱約一小時。

2 鍋內放入水及魚乾與昆布，熬煮出味道，將魚乾及昆布撈出。

3 將醬料調和好，放入湯底內滾煮，並放入菜料。

4 將麵團撕成一片一片丟入鍋內，待麵疙瘩浮上即表示熟了，最後放入辣椒、蔥即完成。

How to make

涼拌蘿蔔絲무생채

材料
白蘿蔔 1/2條

醬料
鹽 1小匙
辣椒粉（粗）2小匙
魚露 2小匙
蒜泥 2小匙
白醋 2小匙
糖 1小匙
芝麻 1小匙

1 將白蘿蔔切絲，以鹽1小匙醃10分鐘，吃看看若鹽度可以接受就不用再過水沖洗，如果太鹹可過水沖洗。

2 將白蘿蔔先拌辣椒粉（粗）2小匙，將醬料（魚露2小匙·蒜泥2小匙·白醋2小匙·糖1小匙·芝麻1小匙）一起調和，再倒入白蘿蔔絲內拌勻後即完成。

冷麵냉국수

材料（約一人分量）
細麵 1份
蔥 1根

醬料
水 2杯
辣椒粉（細）3匙
糖 3匙
醬油 2匙
白醋 半杯
蒜泥 少許

1 水滾後放入細麵煮熟，撈起沖洗冷水，將麵外表多餘澱粉洗掉。

2 將醬料一起攪拌調和。

3 將麵瀝乾放入碗裡，放入泡菜並倒入醬汁及冰塊，撒上蔥花後即完成。

118

Make
Korean
Food
at
Home

手作韓食

How to make

夾料蘿蔔泡菜무소박이

材料
白蘿蔔 1根
胡蘿蔔 1/3
韭菜 3根

醬料
水 1/3杯
鹽 3匙
糖 1匙
水 1/3杯
糯米粉 半匙

醬料
蝦醬 1匙半
魚露 1/3杯
辣椒粉（粗） 2/3杯
糖 2匙
蒜泥 1匙
洋蔥 1/4顆

1 將白蘿蔔切塊三等分不斷刀，以鹽水醃30分鐘，10分鐘翻面一次，醃好後吃看看若鹽度可以接受就不用再過水沖洗，如果太鹹便過水沖洗。

2 將醬料（蝦醬‧魚露‧糖‧蒜泥‧洋蔥）以果汁機打成泥。

3 將糯米粉加水混合煮，煮時請不斷攪拌，煮稠後放涼備用。

4 將醬汁與糯米糊拌勻後，加入辣椒粉攪拌，再加入胡蘿蔔絲及韭菜末拌勻。

5 將醬汁塗抹於白蘿蔔，並將料放入白蘿蔔塊中，完成後放置於冰箱，約三天入味後即可食用。

辣大白菜泡菜 배추김치

材料

大白菜 1顆
白蘿蔔 半根
韭菜 10根
蔥 5根

醬料

糯米粉 30g
水 200g

醬料

蒜頭 8小粒
薑 20g
洋蔥 半顆
蘋果 半顆（或水梨半顆）
蝦醬 60g
魚露 75g
糖 30g
辣椒粉（粗） 150g

1 將大白菜洗淨後，在底部以十字切四等分，泡入鹽水約10分鐘後，拿出在每葉抹上鹽，尤其是底部。醃製約6至8小時後，以清水洗淨約2至3次，瀝乾備用。

2 調製泡菜醬汁，加入蒜、薑、糖、洋蔥、蘋果、蝦醬、魚露，以果汁機打勻。

3 將糯米粉加水混合煮，煮時請不斷攪拌，煮稠後放涼備用。

4 將泡菜醬汁與辣椒粉拌勻，再加入糯米糊攪拌，倒入白蘿蔔絲及韭菜、蔥混合拌勻。

5 將大白菜一葉一葉抹上泡菜醬汁，包捲成一份放入泡菜盒內，隔天即可食用。

手作韓食

How to make

飯捲김밥

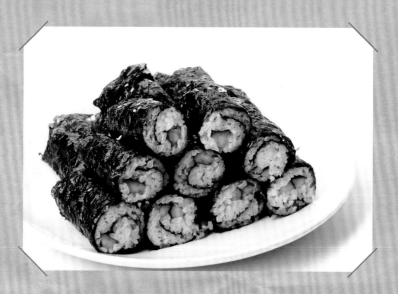

材料（約兩人分量）
飯 2碗
小黃瓜 2條
海苔 3張

醬料
鹽 0.5小匙
芝麻油 2匙
芝麻 1.5匙

1 將小黃瓜切1/4等分，以鹽0.5小匙醃10分鐘，吃看看若鹽度可以接受就不用再過水沖洗，如果太鹹便過水沖洗。

2 將白飯與芝麻油、芝麻拌勻。

3 在海苔上鋪上拌好的白飯，放上小黃瓜捲起後，切三等分，即完成。

起士炒年糕 치즈떡볶이

材料（約兩人分量）
年糕 500g（約20條）
魚餅 2片
洋蔥 1/4顆
起士 200g
水煮蛋 2粒

醬料
辣椒醬 2大匙
辣椒粉 2大匙
糖 1大匙
蒜泥 0.5匙
醬油 1大匙
水 900ml

1 將年糕、魚餅泡水約10分鐘，將魚餅切約2cm寬，洋蔥切絲。

2 將洋蔥爆香後放入醬料（辣椒醬・辣椒粉・糖・蒜泥・醬油）拌炒，再將水放入與年糕、魚餅、水煮蛋滾煮5分鐘。

3 起鍋後撒上起士即完成。

제임스 오빠의
즐겁게 배우는 화예

Liz Flower Florist

Flower Arranging Classes ◀

附錄：花藝課講義

花藝課　自然並行直生

花材：荷蘭風信子・淺紫松蟲草・深紅松蟲草・白洋桔梗・金翠花
材料：青苔・枯枝・鐵絲・插花海綿

James Chien
2016.03.12

西洋花基本花型分成以下三類

1 直線花型：直立型・Ｌ型・逆Ｔ型・水平型・三角型・不等邊三角型・垂直型・對角型・平行設計

2 曲線型：半圓型・圓型(球型)・月眉型・Ｓ型・扇型・圓錐型・流水瀑布型

3 混合型：即直線花型或曲線型裡兩種以上的混合，或直線花型與曲線型彼此的混合。

課程重點

1 海綿泡水時，勿將海綿直接按壓入水。

2 少許青苔可利用U形鐵絲固定。

3 花以垂直式插入約3至5公分，正面高比例約為8：5。

4 剩餘花材可練習螺旋式手綁花。

花藝課　葉材運用

花材：白玫瑰・白洋桔梗・松蟲草・白小蒼蘭・聖誕玫瑰・
　　　小樺木狗尾草・尤加利・長壽花・葉蘭・迷迭香盆栽
材料：雙面膠・緞帶・花器

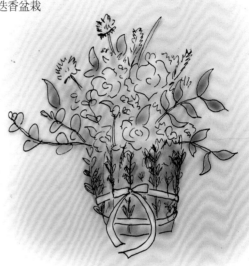

　　不論是葉材還是枝幹，仔細觀察都不難發現其中的美，雖然沒有花的色彩繽紛，但如果善用它們的優點，對作品設計都有畫龍點睛的效果。此次利用葉蘭的深綠色，搭配迷迭香的線條與香氣，再以緞帶修飾。運用葉材點綴，讓造型與美感更有協調性，花器上的花束則以花藝類型中的圓形來構成，強調圓形線條，適合用於創作圓滿永恆、祥和意象的作品，但造型不會超脫圓形範疇，所以，決定作品大小時，須考量擺放容器與場所。只要善用各種素材，就能駕輕就熟，完成一個美麗的作品。

　　先以手綁花的模式，去除多餘葉子，將花腳整理乾淨，以主花為中心開始順向重疊螺旋花腳，並將花面層次調整出來。

課程重點

1 綁花時慢慢來不要急，記得方向。
2 因為螺旋紮綁花束，花面的層次、角度不同，會有不同角度的美感。
3 花腳順著同一方向，綁成螺旋式花腳。

瀑布型花束

花材：粉玫瑰・粉洋桔梗・紅海芋・白蠟梅・尤加利・橡果葉
材料：緞帶・麻繩

James Chien
2017.07.10

　　製作瀑布型花束前，以花型選擇適合的花材相當重要。花型朝同一方向拋物線下垂，在視覺上具有動態活躍感，因此花束的花材與葉材選擇以線條型為最佳，來表現出重疊、下垂的優雅線條，呈現出華麗浪漫。此次的課程先以手綁花的模式，去除手握處以下多餘葉子，保留所有花面上的葉，將花腳整理乾淨，以主花為中心開始順向重疊螺旋花腳，並將花面層次調整出來。

課程重點

1 綁花時慢慢來不要急，記得方向。
2 因為螺旋綁花束，花面的層次與角度不同，將有不同角度的美感。
3 花腳順著同一方向，綁成螺旋式花腳。

 古典花型多層次

花材：紫玫瑰・白洋桔梗・白蠟梅・千日紅・尤加利・魚尾山蘇
材料：海綿・花器

James Chien
2017.07.26

　　古典花型之畢德邁爾式花型共分三種：密閉式、開放式、多層次式。以同一個中心點為基點，插法以混合放射狀為主。現在市面上的花型，都是由古典花型演變而來的，所以，當學會古典花型後就可以變化應用。此次的課程盆花也稱為療癒盆花，因為完成面積大約20×20cm，適中的尺寸，相當適合當成伴手禮或贈送朋友。

課程重點

1 先垂直插入，再由左右延伸成放射圓形。
2 花面較大的面積為主花，花面的層次、線條角度不同，將有不同角度的美感。
3 花腳若一次誤剪就會太短，可先觀察再修剪。

 苔球蘭花植栽

花材：台灣蘭花・薜荔
材料：玻璃花器・雨花石・乾燥綠水草・棉線・樹皮

James Chien
2016.08.14

　　水草的保水性很好，適合與蘭花類或蕨類的植物搭配，因為這類植物喜歡潮濕環境，但直接泡水又會使根部腐爛，只要每天噴水在苔球上，讓苔球保持濕潤度，其他的植物就能吸收苔球的水分生長。

　　薜荔為榕樹科常綠灌木，常綠藤蔓，葉片小，質感細緻，適合吊盆或桌上盆景，性喜溫暖、耐寒性亦強，因為氣根發達，攀爬能力強，而以攀附寄生在樹木或岩壁為主，在溫暖潮濕的氣候最容易生長，切忌乾旱，一旦土壤完全乾鬆，植栽葉片易枯萎皺縮，且無法復原。只要依靠牆邊種植，自然會形成附牆攀爬生長的形態，一年後即可有一面綠意盎然的綠牆喔！

課程重點

1 乾燥綠水草使用前，須先泡水。

2 苔球保持濕潤度，可每天噴水。

3 組合後，從上端蘭花澆水，多餘水分淋到下端薜荔，最下層的雨花石可防止苔球泡水。

花藝課　葉材的變化

花材：水燭葉・綠火鶴・黃千代蘭・綠石竹・深山櫻・伯利恆之星・尤加利
材料：透明膠・插花海綿

James Chien
2016.08.06

　　一般插作盆花一定要有容器，但如果沒有容器時，可以運用手邊可利用的資源來代替。葉子的變化性其實很大，有些葉子有韌性，或具有硬、軟、脆等特質。首先，要先了解什麼葉材可以耐久，而再思考如何運用黏、串、綁、捲等技巧。所謂「紅花再美，也要綠葉陪襯」，在花藝設計中，使用漂亮的花朵，就已賞心悅目，但再美麗的花朵，還是要有葉子襯托，才能顯出花朵的高貴，作品也將顯得豐富許多。葉子有各種顏色與形狀，如面狀形、線條形、圓葉形、多角形、長條形等。

課程重點

1️⃣ 海綿泡水時，勿直接按壓入水。
2️⃣ 水燭葉底部修剪後，剪成約40cm長度。
3️⃣ 水燭葉深綠色部分上膠黏貼。
4️⃣ 剩餘花材可綁手綁花，或利用剩餘水燭葉插成盆花。

樹皮運用

花材：國王菊・乒乓菊・針墊花・玫瑰・火龍果・千代蘭・小樺木・梔子葉
材料：海棉・樹皮

James Chien
2016.09.11

　　暖色系總是讓人有種溫暖團圓的感覺，運用紅色、橙色、黃色組合成自然交錯感。
在自然花型裡，每一朵花都有屬於自己的空間，自由奔放的感覺，彷彿是在樹林裡的一
棵小樹。在自然花型的插著點，是以平行線多交點構成，其意是指每一枝花材都有一個
插著點，花材與花材的插著點並不會產生交集，是模仿植物生長在大地，每棵都有生長
點的模樣，所以在形態上，並不會產生放射狀，而是整體由下往上平行的伸展形態。

課程重點

1 海綿泡水勿直接按壓。

2 先插花，再插入葉子。

3 花與花之間保持適當距離。

聖誕盆花＆聖誕花圈

James Chien
2016.12.17

聖誕盆花

花材＆材料：紅玫瑰・棉花・松果・山歸來・
雪松・＃26鐵絲・海綿・花器

課程重點

1 海綿泡水時，勿將海綿按壓入水。

2 雪松以膠槍固定於葡萄藤圈。

3 棉花、松果、小樹捆，請先加上鐵絲。

聖誕花圈

花材＆材料：葡萄藤圈・雪松・棉花・松果・
山歸來・＃26鐵絲・小樹捆・緞帶

課程重點

1 膠槍加熱時，溫度高易燙手，請小心使用。

2 雪松以膠槍固定於葡萄藤圈上。

3 棉花、松果、小樹捆，請先加上鐵絲。

　　早期東歐國家在灰暗的12月期間，人們時常會集結一些常綠樹，點上火光象徵希望，同時也表示寒冷將去，春天即將到來，屆時大地又會充滿溫暖的陽光。

　　後來基督徒保持了這樣的傳統，在16世紀時利用這個方法來慶祝耶穌誕生。在傳統上，聖誕花環是以常綠樹與四根蠟燭所構成，其中三根蠟燭是紫羅蘭色，而第四根蠟燭則為玫瑰色。在聖誕節來臨的前四週，蠟燭將伴隨禱告，在晚餐前被點燃，每週點亮一根蠟燭，到了聖誕節的時候四根蠟燭都將點燃，為這個重要的日子慶祝。後來聖誕節的花圈則從原本的宗教習俗，演變成節日不可缺少的裝飾。

花藝課　# 手綁花＋花束包裝

花材：繡球花・白洋桔梗・白玫瑰・伯利恆之星・白小蒼蘭・非洲鬱金香・梔子葉・手
　　　毯葉・鹿角山蘇
材料：包裝紙・拉菲草

James Chien
2016.10.22

　　手綁花：此次的課程先以手綁花的模式，去除多餘葉子將花腳整理乾淨，以主花繡
球花為中心，開始順向重疊螺旋花腳，並將花面層次調整出來。
　　花束包裝：先將一張厚玻璃紙對裁，將花束包起來，再以一張薄玻璃紙包底部。取
兩張包裝紙對裁，綁上拉菲草後即完成。

課程重點

1 綁花時慢慢來不要急，記得方向。
2 因為螺旋紮綁花束，花面的層次、角度不同，會有不同角度的美感。
3 花腳順著同一方向，綁成螺旋式花腳。
4 花腳留約兩個拳頭。

제임스 오빠의
즐겁게 배우는 화예

Liz Flower Florist

花草好時日

韓式花藝 30 款＆韓國旅遊＆手作韓食

跟著James
開心初學韓式花藝設計

國家圖書館出版品預行編目資料

全圖解：花草好時日・跟著 James 開心初學
韓式花藝設計 / James Chien 簡志宗 著 . -- 初
版二刷 . – 新北市：噴泉文化，2019.12
面；　公分 . -- (花之道；47)
ISBN 978-986-95855-1-4 (平裝)

1. 花藝

971　　　　　　　　　　　　106025406

| 花之道 | 47

作　　　　者／James Chien 簡志宗
發　行　人／詹慶和
總　編　輯／蔡麗玲
執　行　編　輯／劉蕙寧
編　　　　輯／蔡毓玲・黃璟安・陳姿伶・李佳穎・李宛真
執　行　美　術／周盈汝
美　術　編　輯／陳麗娜・韓欣恬
攝　　　　影／數位美學・賴光煜
部分圖片提供／時光公寓 吳宇童 ・James Chien・張皓渝
出　版　者／噴泉文化館
發　行　者／悅智文化事業有限公司
郵政劃撥帳號／19452608
戶　　　　名／悅智文化事業有限公司
地　　　　址／新北市板橋區板新路 206 號 3 樓
電　　　　話／(02)8952-4078
傳　　　　真／(02)8952-4084
網　　　　址／www.elegantbooks.com.tw
電　子　信　箱／elegant.books@msa.hinet.net

2019 年 12 月初版二刷　定價 480 元

經銷／易可數位行銷股份有限公司
地址／新北市新店區寶橋路 235 巷 6 弄 3 號 5 樓
電話／(02)8911-0825
傳真／(02)8911-0801

LIZ
FLOWER
FLORIST

LIZ
FLOWER
FLORIST

LIZ
FLOWER
FLORIST

LIZ
FLOWER
FLORIST

LIZ
FLOWER
FLORIST

LIZ
FLOWER
FLORIST